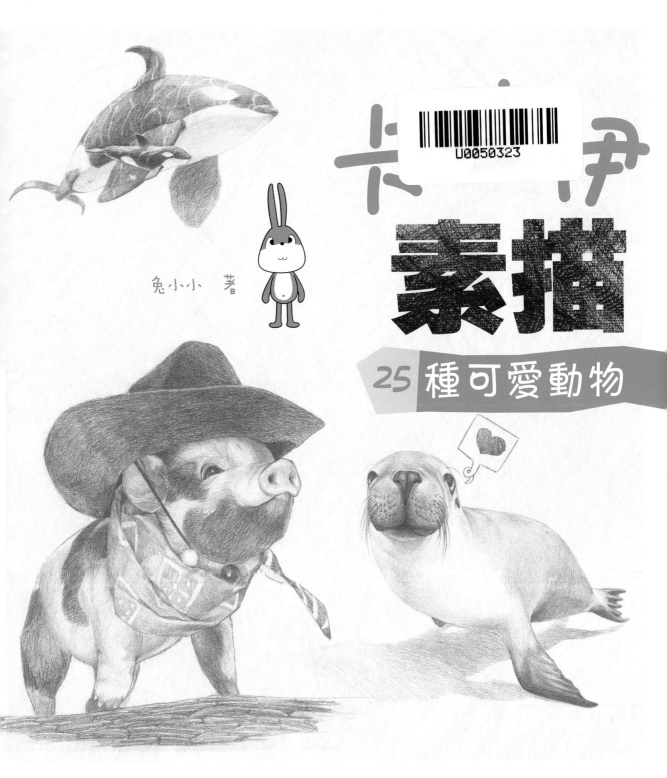

卡哇伊

素描

兔小小 著

25 種可愛動物

國家圖書館出版品預行編目(CIP)資料

卡哇伊素描 : 25種可愛動物 / 兔小小作.
 -- 新北市 : 北星圖書，2015.05
面 ； 公分
ISBN 978-986-6399-15-2(平裝)

1.素描 2.動物畫 3.繪畫技法

947.16 104005962

卡哇伊 素描 - 25種可愛動物

作　　者 / 兔小小
發 行 人 / 陳偉祥
發　　行 / 北星圖書事業股份有限公司
地　　址 / 新北市永和區中正路458號B1
電　　話 / 886-2-29229000
傳　　真 / 886-2-29229041
網　　址 / www.nsbooks.com.tw
e - m a i l / nsbook@nsbooks.com.tw
劃撥帳戶 / 北星文化事業有限公司
劃撥帳號 / 50042987
製版印刷 / 森達彩色印刷製版有限公司
出 版 日 / 2015年5月1日
I S B N / 978-986-6399-15-2
定　　價 / 200元

目錄

CONTENTS

第一章
動物鉛筆素描準備

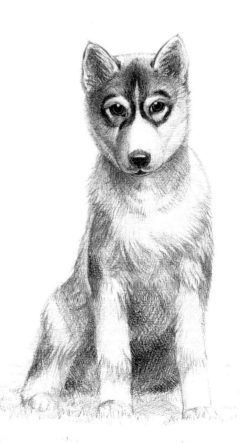

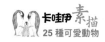

第二章
動物素描基礎知識

第三章
用鉛筆素描畫動物

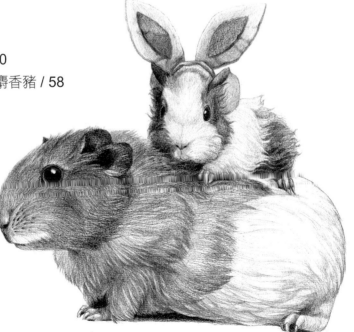

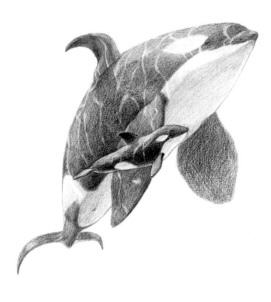

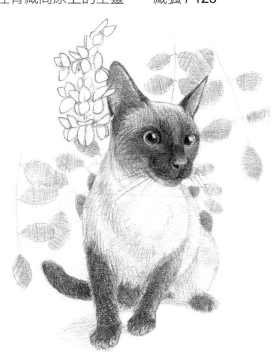

第一章

動物鉛筆素描準備

Preparation

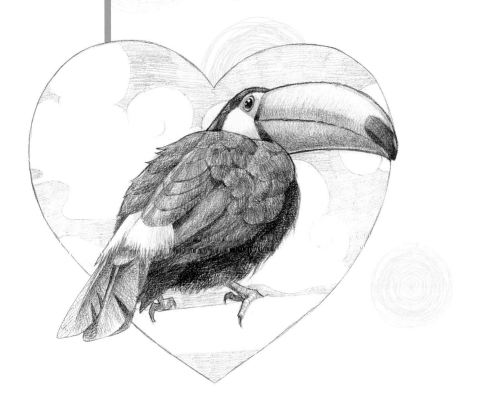

1.1 鉛筆素描介紹

在電腦相當發達的今天，鉛筆的重要性仍然是無法取代的，利用鉛筆繪畫所帶來的獨特美感即使是電腦也是無法模擬的。

鉛筆素描常是素描練習的開始，不論是精細素描或是速寫，都可以由易於修改的鉛筆畫開始。練習運用不同標誌的鉛筆，鉛筆標誌 B 表示質地軟，前面標誌的數字越大，質地越軟，可用來畫較暗的部分。H 表示質地較硬，前面標誌的數字越大，質地越硬，可用來畫較亮的部分。

鉛筆素描的畫紙可選用紙面較粗的畫紙，如 150g 或 200g 的模造紙，修改時用軟橡皮為佳。常見的素描習作可以通過靜物寫生、風景寫生來作練習。

本書將為您詳解動物素描如何來畫。

1.2 鉛筆素描的材料介紹

關於鉛筆素描的材料在很多素描書中都有過詳細介紹，在此只簡單介紹一下有關鉛筆、紙張、橡皮及一些輔助工具的相關知識。

1.2.1 鉛筆的介紹

根據石墨中摻入的黏土比例不同，鉛筆芯的硬度也不同，顏色深淺也不同。鉛筆硬度的標誌有"H""B""HB""F"幾種，其中，"H"表示硬質鉛筆，"B"表示軟質鉛筆，"HB"表示軟硬適中的鉛筆，"F"表示硬度在 HB 和 H 之間的鉛筆。

石墨鉛筆共分 6B、5B、4B、3B、2B、B、HB、F、H、2H、3H、4H、5H、6H、7H、8H、9H、10H 等18 個硬度等級，字母前面的數字愈大，分別表明愈硬或愈軟。此外還有 7B、8B、9B 3 個等級的軟質鉛筆，以滿足繪畫等特殊需要。右邊是我們常用的一些鉛筆。

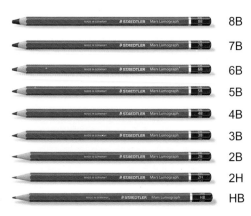

8B
7B
6B
5B
4B
3B
2B
2H
HB

1.2.2 畫素描所用的紙張介紹

　　素描紙張的材料會大大影響初學者素描繪畫的好壞，這裡並不是單純地指哪種紙好或者壞，而是指初學者對於紙張的習慣，找到適合自己的用紙，繪畫效果也會事半功倍。

　　市面常見的素描紙張規格有全開、對開、四開、八開幾種。磅數也不同，常見的有 120 ～ 200g 的，磅數越大，紙張越厚。在顏色上也有本色 (略偏黃) 與精白的區分。初學者可選用手感較硬的素描本，不僅方便攜帶且適合保存。本書案例使用的都是康頌 cahson 法國素描紙 180g 的精白素描紙，這種紙樣薄厚適中，很適合初學者使用。

1.2.3 橡皮的介紹與使用

　　常用的橡皮可分為硬橡皮和軟橡皮 (可塑橡皮)。

　　一般硬橡皮常用於繪畫的開始階段，將錯誤的線條整體擦除，而軟橡皮 (可塑橡皮) 常用於一些擦漆或者效果的處理上。

硬橡皮　　　　　　　　　　　　　　軟橡皮

1.2.4　紙筆的介紹

　　紙筆，也叫卷紙筆，也是畫素描時經常用到的一種工具。在排好線的地方用紙筆塗抹可以營造出柔潤細膩的效果，常用來表現物體表面光滑的質感。使用過的紙筆，筆尖沾有鉛筆灰，也可以作為畫筆使用畫出淡淡的調子、陰影或暗的地方。

　　紙筆可以用美工刀削，它是用紙卷加壓製成的，需要清潔時可順著紙條撕去筆尖髒掉的地方，也可以用細砂紙打磨掉髒掉的部分。

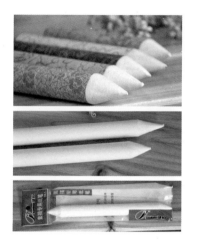

1.2.5　其他輔助工具

　　繪畫過程中還會用到一些其他相關輔助工具，例如畫架、削鉛筆機等。

削鉛筆機

美工刀

可以隨心所欲地把鉛筆削成自己想要的樣子。

使用方便，能又好又快地削好鉛筆。

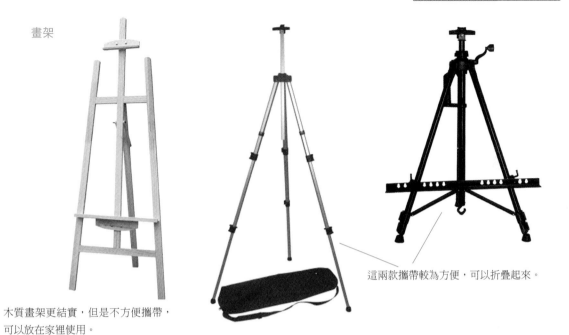

畫架

這兩款攜帶較為方便，可以折疊起來。

木質畫架更結實，但是不方便攜帶，
可以放在家裡使用。

箱子

畫夾

可以放顏料和筆以及橡皮、小刀等。

內部可以放畫紙和畫好的畫，
外面可以當作畫板來使用噢。

在眾多輔助工具的幫助下，初學者學習素描會方便很多噢！

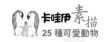

1.3 鉛筆素描的表現方式

1.3.1 鉛筆線條的 N 種畫法

此為最常用的表現方法

6

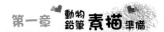

1.3.2 軟硬鉛筆所表現的不同明暗效果

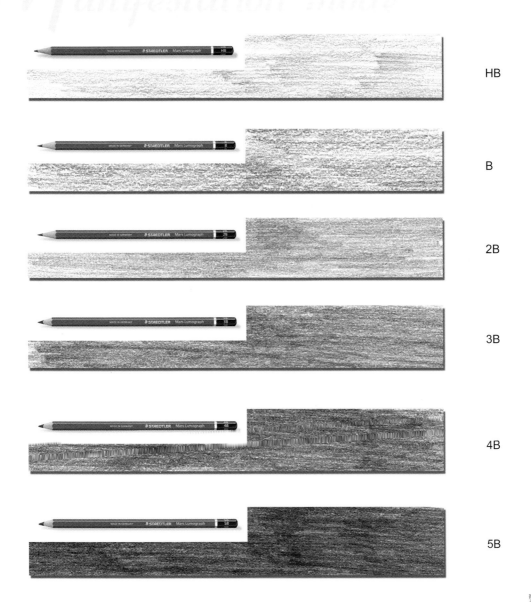

HB

B

2B

3B

4B

5B

1.3.3　各種橡皮的擦抹效果

用紙筆塗抹後再用軟橡皮擦出的效果

用比較乾淨的硬橡皮擦出的效果

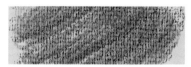

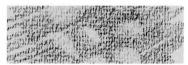

鉛筆均勻平塗在紙上的效果　　　　紙筆塗抹的效果　　　　用軟橡皮點出亮點的效果

1.3.4　同樣的筆在不同紙張上的不同效果

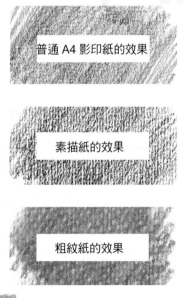

普通 A4 影印紙的效果

銅版紙的效果

毛邊紙的效果

素描紙的效果

速寫紙的效果

水彩紙的效果

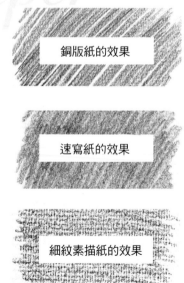

粗紋紙的效果

細紋素描紙的效果

可根據所畫圖的需要
自行選擇紙張。

1.3.5 同一物體的色調強弱

　　雖然是描繪同一個蘋果，但很明顯，第一個蘋果色調太淺了，第三個色調太重了，都失去了蘋果的質感。對於初學者來說，這都是很容易犯的錯誤，繪畫過程中要多和周邊的物體作比較，來判斷它到底應該畫多重。

1.3.6 不同線條的表現方式及運用

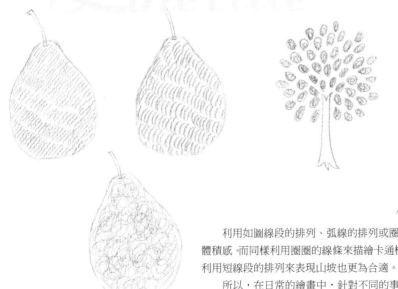

　　利用如圖線段的排列、弧線的排列或圈圈的線條等都很難表現出梨的質感和體積感，而同樣利用圈圈的線條來描繪卡通樹既方便又很容易表現出樹葉的形體，利用短線段的排列來表現山坡也更為合適。

　　所以，在日常的繪畫中，針對不同的事物要用不同方式的線條去描繪才能更合適地表現出它的質感。

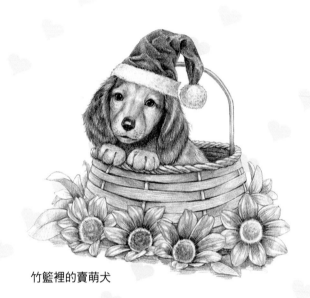

竹籃裡的賣萌犬

第二章

動物素描 基礎知識

Rudiments

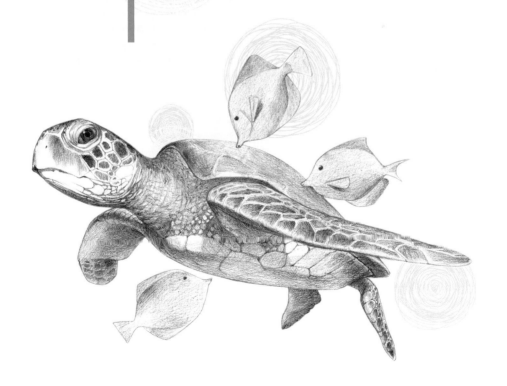

2.1 鉛筆素描的表現原則

　　鉛筆素描的主題可以非常廣泛，近到身邊的水果蔬菜、花草樹木、文具玩具等，遠到一些難忘的風景和記憶等，都可以使用素描的方式來表現。那麼，畫鉛筆素描都應該注意一些甚麼呢？下面我們就來介紹一下畫鉛筆素描要掌握的幾項重要原則。

2.1.1　物體的體積感

　　生活中的物體無論大小、薄厚，無論是一張紙、一片葉子、一塊石頭或是一個蘋果、一面牆、一棟建築，都會有它自己的體積，由於光影（一般為太陽光或者燈光）的照射都會呈現出明暗的變化，這就是它們的體積感。

　　在繪畫上，體積感即所表現的可視物體能夠給人的一種佔有三度空間的立體感覺。繪畫時，任何可視物體都是由物體本身的結構所決定和由不同方向、角度的塊面所組成的。因此，在繪畫上把握被畫物的結構特徵和分析其體面關係，是表現體積感的必要步驟。

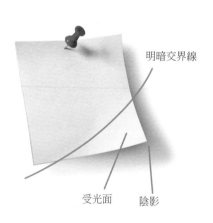

受光面　　陰影　　　明暗交界線

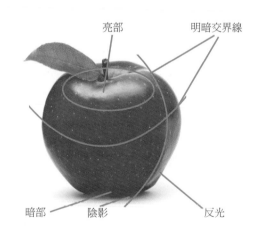

亮部　　明暗交界線

暗部　　陰影　　　反光

2.1.2　物體的質感

　　質感的表現也是素描繪畫中很重要的一部分，質感即視覺或觸覺對不同物態，如固態、液態、氣態等特質的感覺。在造形藝術中，把不同對象用不同技巧所表現把握的真實感稱為質感。比如，木頭可以畫出一些木頭的紋理來表現它的質感，石頭則畫出它的硬度，動物的毛髮則要按照它的生長方向來畫。描繪不同物體的不同質感，從中可以充分體會到素描的樂趣。

小狗身上的毛髮順著它的生長方向來畫。

花朵上的線條也是很好地表現了花瓣的形態。

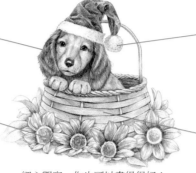

細心觀察，你也可以畫得很好！

帽子上的球球畫出來毛茸茸的感覺。

小狗所在的籃子是竹製的，所以可以畫些紋路來表現竹子的質感。

2.1.3　物體的特徵

　　每種物體都會有它的特徵，以動物為例，如貓咪的指甲、狗狗的鼻子、鳥兒的翅膀、魚兒的魚鱗、麋鹿的犄角，這些都是牠們各自的特徵，抓住這些特徵，素描畫也會變得更有趣味噢！

魚兒的魚鱗

狗狗的鼻子

麋鹿的犄角

2.1.4　掌握主體生動的描繪

　　鉛筆素描的生動，不在於畫面是否豐富或者複雜，而在於畫面中的主體描繪得是否生動，也就是畫面主體的形狀、質感、光線的描繪是否恰到好處，如果是，那畫出的作品自然會很有生氣。

飄逸的絲巾

絲巾和牛仔帽使得小豬更像牛仔。

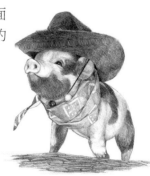

一隻普通的小豬畫出來卻威風凜凜，就是因為畫得很生動。
飄逸的絲巾給畫面帶來了動感，
小豬的表情仿彿帶著微笑而又凝重，
這樣一幅小豬牛仔迎風而立的動感畫面一定能吸引很多人的目光。

2.2 削鉛筆的方法

　　鉛筆本身多種多樣，它們最主要的差別在於鉛芯。最普遍的鉛芯是用石墨製的（注意不是鉛製的），還有的鉛芯是用石炭或木炭制的，如炭精筆。石墨製的鉛筆是最常用的，因為它畫在紙上很容易擦掉，還能畫出不同程度的堅實感。

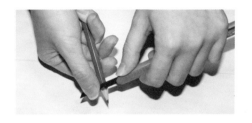

①用拿著鉛筆的手的拇指抵住小刀來調整刀刃的動向。

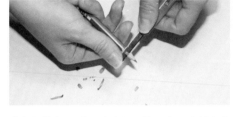

②握住筆桿一點一點地往左轉，均勻地削去木頭。

③以同樣的方式，均勻地旋轉削筆。

④越是接近筆尖的位置，越要輕輕地削，以防削斷鉛芯。

⑤小刀抵住鉛芯，向筆尖的方向輕輕刮削。

⑥最後，提起筆，刀片與筆芯成垂直角度，來回刮幾次刮出尖尖的筆尖。

2.3 握筆姿勢

　　下面介紹幾種握筆姿勢。不同的握筆姿勢可以畫出不同的線條，也可以根據個人喜好來調整握筆姿勢，總之能畫出好畫的握筆姿勢都是好姿勢。

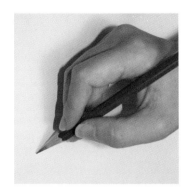

這種握筆方法常用於描繪一些清晰的輪廓。

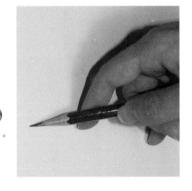

這種握筆方法常用於在初始階段畫大面積明暗。

這種握筆方法常用於後期明暗的描繪。

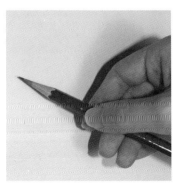
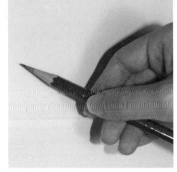

這種握筆方法常用於色調比較重的部分的描繪。

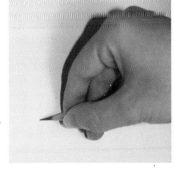

2.4 基本構圖法則

2.4.1 中心構圖法

中心構圖法是最常見、最常用的構圖方法，也就是將要表現的主體放在畫面的中心位置。

2.4.2 三角構圖法

三角形的構圖是初學者比較常用的簡單構圖法。

2.4.3 九宮格分割構圖法

九宮格分割構圖法是將主體放在畫面偏右上、右下或者左上、左下的位置。

知道了這三種構圖法則，會對你將要描繪的畫作有很大益處。

2.5 繪製基本形體

我們看到的很多物體都可以用簡單的形狀描繪出來，初學者練習鉛筆素描時，剛開始可能無法立即準確地掌握物體的輪廓，這時你就可以把物體分解成最常見的方形、圓形或者三角形等幾何形體，這樣畫起來就比較清楚明瞭了。

2.5.1 圓的畫法

先畫出一個正方形，再從四個邊的中點連接出四條弧線組成一個圓形。

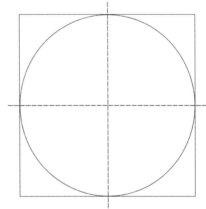

2.5.2 不同角度的圓

先畫出一個梯形，再從四個頂點畫出對角線並找出中點，然後畫出十字相交的虛線，將四個邊的中點連接，畫出四條弧線組成橢圓。

卡哇伊素描
25種可愛動物

2.5.3　正方體的畫法

　　因為眼睛的視點不一樣，因此正方形的視覺立體感也不同。比如正方形在視點的正下面，則只能看到兩個面，而有的角度則可以看到三個面。

2.5.4　圓柱體的畫法

　　在兩個平行的梯形間連出四條直線，然後再連接出圓柱體。

①

②

③

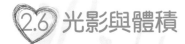

2.6 光影與體積

2.6.1 圓球的光影

光線打在物體上會形成受光、背光以及反光三種基本明暗調，其中最重的一條線為明暗交界線，隨著光影的變化明暗交界線的位置也會變化，陰影的位置和形狀也會產生變化。

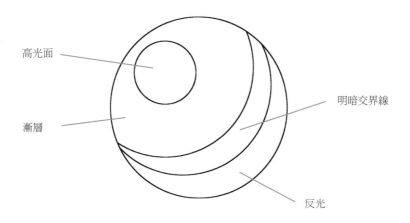

高光面

漸層

明暗交界線

反光

光線從左上照射下來的圓球。

光線從後方照射下來的圓球。

光線從正上方照射下來的圓球。

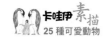

2.6.2 正方體的光影

正方體的明暗交界線不會像圓球一樣，它的明暗交界線一般處於正方體的面和面交接線上。無論在視線的角度能看到幾個面，都會產生一個亮面，一個灰面和一個暗面。

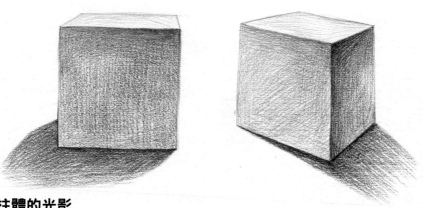

2.6.3 圓柱體的光影

圓柱體是由兩個平面和一個圓面組合的形體。

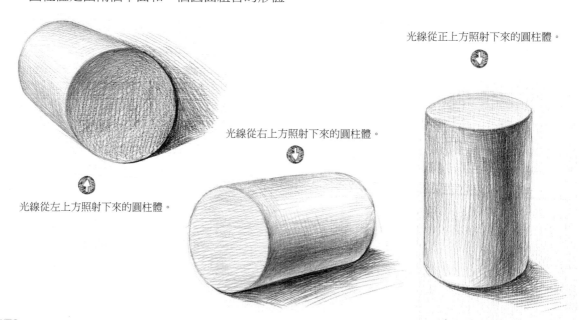

光線從正上方照射下來的圓柱體。

光線從右上方照射下來的圓柱體。

光線從左上方照射下來的圓柱體。

2.7 如何觀察動物的造形

　　不止是靜物可以簡化成圓形或方形等，有動物也可以的噢！下面我們來看看動物是如何簡化成幾何造形的結構。

2.7.1　球體的應用——頭

貓咪的頭部像不像一個圓球。

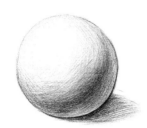
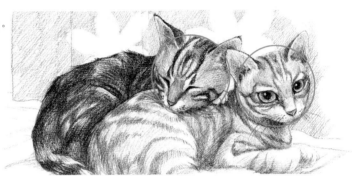

2.7.2　正方體／長方體的應用——身體

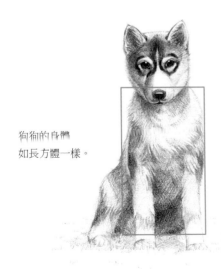

狗狗的身體
如長方體一樣。

2.7.3　圓柱體的應用——四肢

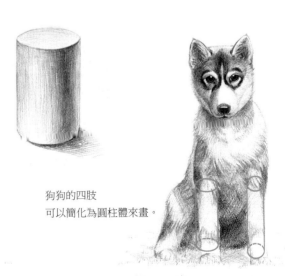

狗狗的四肢
可以簡化為圓柱體來畫。

2.8 各種質感的表現

　　物體質感的表現是鉛筆素描很重要的一部分，只有質感表現恰當才能更好地分辨是甚麼材質噢。

2.8.1 毛髮的描繪

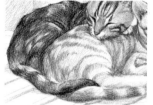

動物的毛髮要順著生長方向來畫。

2.8.2 喙和爪

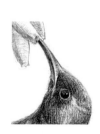

喙和爪是動物身體最堅硬的地方，亮部和高光的邊緣較明顯，和身體皮毛的質感有明顯差別。

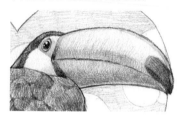

2.8.3 羽毛

 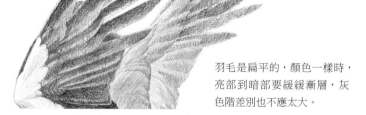

羽毛是扁平的，顏色一樣時，亮部到暗部要緩緩漸層，灰色階差別也不應太大。

2.8.4 片

魚身上的鱗片刻畫出來會使魚兒更加生動真實。

魚兒身上的鱗片都是呈扇形的，
另外畫的時候要把扇形邊緣畫重
些來凸顯每片鱗片。

2.8.5 木頭

　　樹幹可以想像成圓柱體，把它當作圓柱體來畫就可以了，最後再畫些紋路
就可以很好地表現樹幹的木頭材質了。

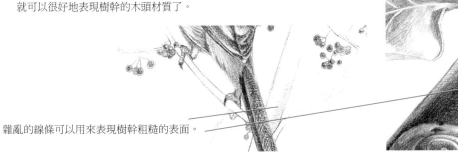

雜亂的線條可以用來表現樹幹粗糙的表面。

2.8.6 石材

　　畫石材時要注意把它們一個個畫出
來，每一塊都有它們自己的光影體積關
係。逐個來畫會更好地表現。

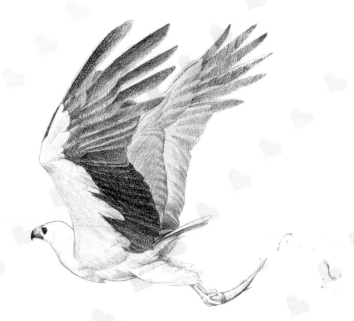

白肚子的海雕先生

第三章

用鉛筆素描
Animal

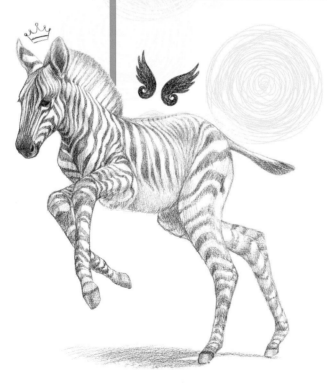

畫動物

 貓

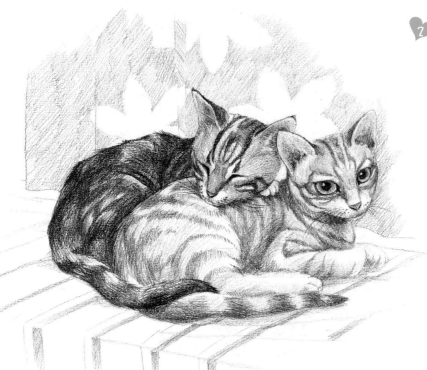

相親相愛的喵星人兄弟倆合影。畫出牠們靠在一起的姿態和互動是整個畫面的重點和樂趣所在。既要分別刻畫，又要注意整體關係噢。

第一步　畫線稿

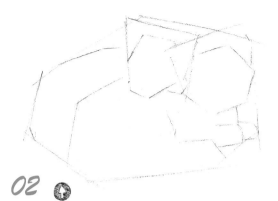

02

用短直線簡潔地框出頭部和身體的位置。頭是繪畫的重點，一定要找準比例，細心定位。同時注意兩隻貓頭大小基本一致，後面一隻可以略小。

　　剛開始的構圖階段，一定要忍住畫細節的衝動，耐心先把整體大位置定好，不然很容易變形。

01

首先把兩隻貓看作一個整體，選定身體上最突出的點，用直線連接，輕輕描畫出整體的大輪廓。

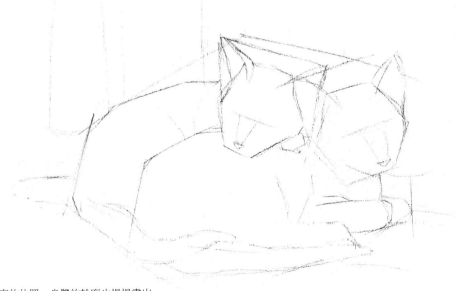

03

進一步找到貓咪五官的位置，身體的輪廓也慢慢畫出來。背景也簡單描出。注意這一步也是盡量用直線。

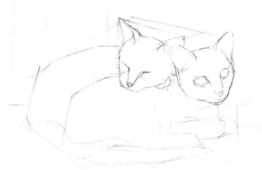

05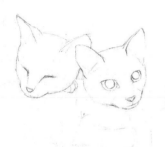

身體部分用柔軟的線條，將轉折處輕輕削圓潤。
然後擦去之前的大輪廓線，看一下整體效果，即
時調整修改。

04

從頭部開始刻畫。這一步也是盡量用比較直的短線條，慎
用曲線。注意對比，兩隻貓的耳朵和眼睛的大小要基本一
致。

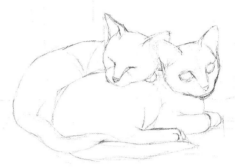

06

將前面的草稿擦淡，自己看到大概輪廓就可以了，依然從
頭部開始，用有彈性的線條慢慢描畫線稿。

> 正式的線稿是畫面重要組成部分。用筆要靈活，
> 在重要的結構和轉折的地方加重，平直的地方則放
> 輕，這樣的線條更豐富有變化。

07

繼續畫出身體和背景的輪廓線。注意尾巴等毛髮比較長
的地方，換用短線畫出毛茸茸的感覺。

> 在草稿打輪廓的時候，因為後面都要擦掉，一般用
> HB 鉛筆盡量輕輕畫。當正式勾線時，可換用 2B 鉛筆，
> 落筆要肯定、明確。

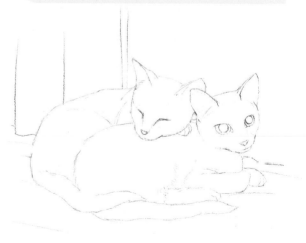

第二步 鋪底色

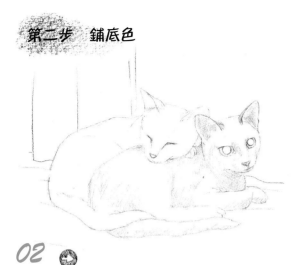

01

第一步暫時無視貓咪身上的斑紋，先畫出身體的明暗。從陰影最深的地方開始畫，先輕輕地下筆，確定暗面的範圍。

耳洞、脖子和肚子下方的陰影最重，臉部和後腿的陰影應該比這些輕，畫的時候要隨時檢查整體調子是不是合理。

02

一隻一隻的分別畫出陰影後，觀察兩隻貓相互之間的位置關係，身體相交疊的地方強調一下。

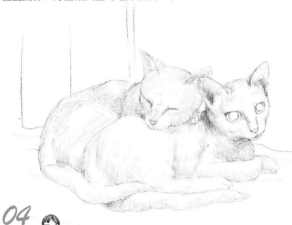

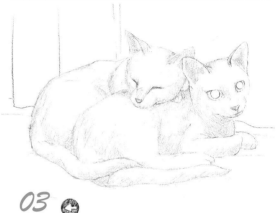

03

進一步加深暗部。時刻記得分別刻畫每隻貓之後，又要將牠們作為統一的整體來看待。

04

層層加深暗部的陰影。筆觸排線時按照毛髮生長方向畫。注意貓頭部的毛髮比較短，基本用短線，而身體的毛比較長，用線應較長。

頭部是整個畫面的重點，需要花時間和精力去仔細刻畫。相比之下，身體只需找準整體素描關係，簡單描繪即可。這樣也使整個畫面鬆弛有度，輕鬆自然。

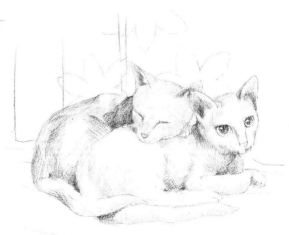

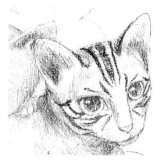

06

畫身體上的斑紋時用筆可以大膽一些，沿著毛髮生長方向
一條一條去畫。注意亮部排線較稀疏，暗部較密集。

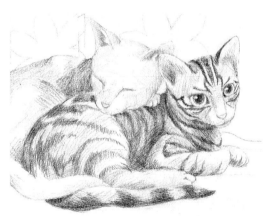

08

細緻畫出小貓的五官：耳洞繼續加深，小鼻子的輪廓畫清
楚，眼睛則要強調內外眼角和眼皮，瞳孔加深，記得留出
高光。

　　在素描中，效果都是通過黑白灰對比來實現。這裡瞳
孔一定要夠重，是整個畫面最黑的部分，而高光是整體最
亮的部分，通過這種對比，能把觀者目光都吸引過來。

05

從臉部開始畫斑紋。要畫對稱的紋路，先找好中線，左邊
畫了一條後，馬上便在對面畫上相對的一條，這樣不容易
混亂。

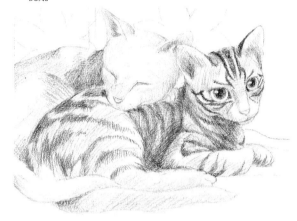

07

繼續畫尾巴上的紋路。尾巴可以看作一個圓柱體來畫，靠
近地面的顏色應加重。

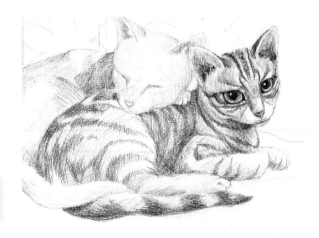

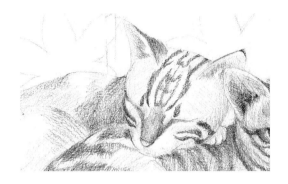

10

除了每一筆都按照生長方向排列，每一條斑紋的走向都是隨著身體曲線彎曲。注意畫到與前邊小貓相接的地方，界線一定要清楚。

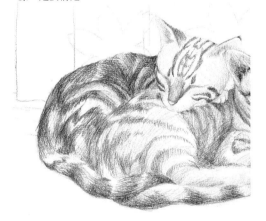

12

畫五官的時候把鉛筆削尖，將耳朵、鼻子、嘴巴的外輪廓畫清晰。眼睛就算瞇起來，也是全身顏色最重的地方。

09

以同樣的步驟畫另一隻小貓臉上的斑紋。臉上的筆觸應比較細膩，沿著毛髮生長方向排列。

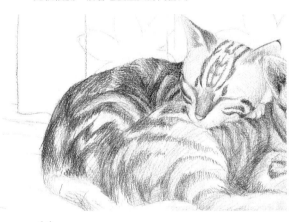

11

尾巴也是獨立當作一條圓柱體來看。亮部顏色淺，底部顏色深，表現出它的體積感。

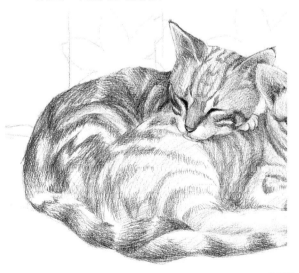

第三步　逐步細畫

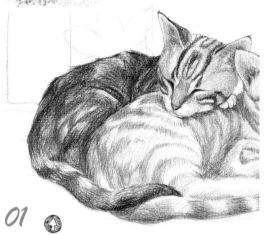

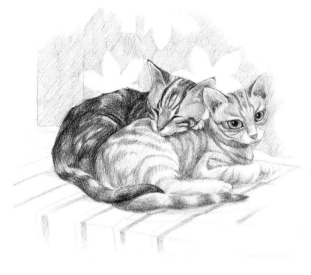

01 🔆

為使畫面有層次感，用 4B 鉛筆將後面一隻小貓的顏色整體加深，暗部和斑紋要尤其加重。畫的時候注意，不要破壞了前面淺色小貓的身體輪廓。

02 🔆

簡單鋪出大塊背景。兩隻小貓身體的花紋已經很豐富，所以背景不需要太複雜。

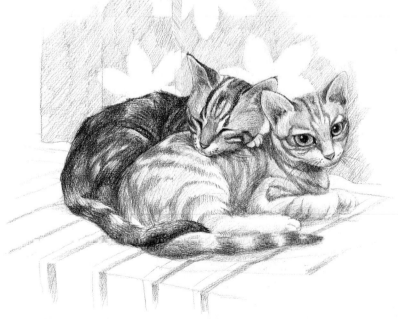

03 🔆

需要加重的地方再次加深。比如瞳孔、脖子和肚子下方以及後面一隻小貓在前一隻身上的陰影。最後畫上鬍鬚。

小　結

　　素描只用黑白灰來表現世界，細節越多越好畫，有皮毛斑紋的幫助，喵星人軟軟的身體是不是更容易描繪了呢！

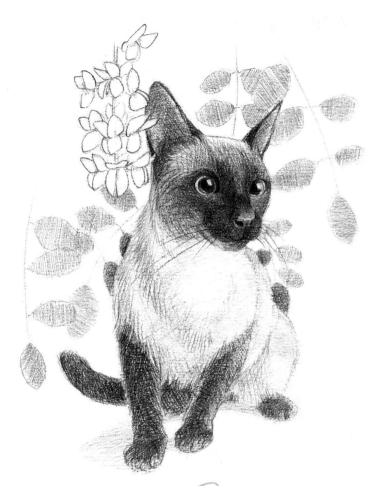

繪畫要點：

1. 白色部分皮毛的體積感靠陰影來表現。

2. 黑色部分皮毛也是有許多的層次，不能一味塗黑。

3. 最黑的部分依然是瞳孔。

Cat 槐樹下的 小暹羅——暹羅貓

充滿貴族氣質的暹羅貓，最具特點的就是牠的優雅性格和獨特毛色。世間有許多關於牠們的神秘傳說，牠們被稱為"貓中王子"。

第一步 畫線稿

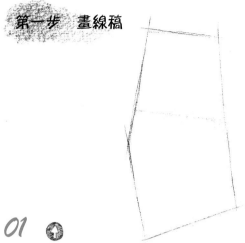

01 ⬆

首先輕輕畫出大輪廓。這個角度頭佔的面積比較大，簡單劃分出來。

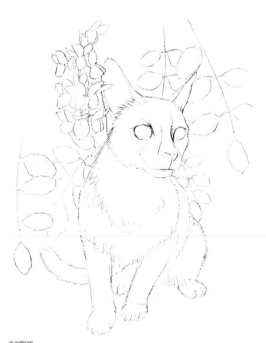

02 ⬆

用直線輕輕畫出耳朵、身體和四肢的位置。背景也輕輕描畫出來，注意每個部位的位置和整體構圖是否和諧。構圖不要太長，也不要太方。

03 ◔

確定綫稿。暹羅貓是短毛貓，骨骼和肌肉的大致形狀不會被皮毛掩蓋，應盡量用直線條簡化。

34

第二步 鋪底色

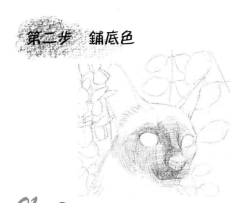

01 ⬆

從最重點的頭部開始畫。用 2B 鉛筆先平塗一層黑色，在這基礎上再來描繪體積。

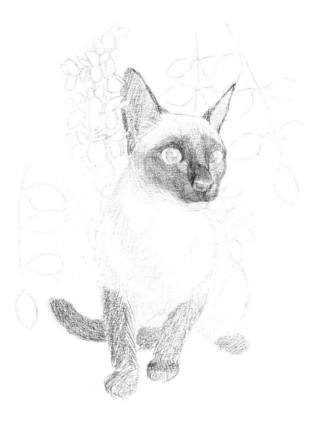

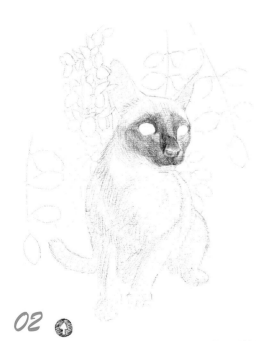

02 ⬆

用 HB 鉛筆畫白色身體的陰影部分。筆觸沿著毛髮的生長方向排列，頸部、胸部的不同層次要表現出來。

03 ⬆

繼續畫其他部分的黑色皮毛。仍然是先沿著毛髮生長方向平鋪一層底色。眼睛記得留出高光。

　　鋪底色的時候，貓咪的身體可以分別看成不同的幾何體。這隻小貓的頭部、頸部、胸廓、後腿分別可以看作球體，四肢和尾巴則可以看作圓柱體。先找好明暗交界線，然後下筆，亮部色淺，暗部色重。

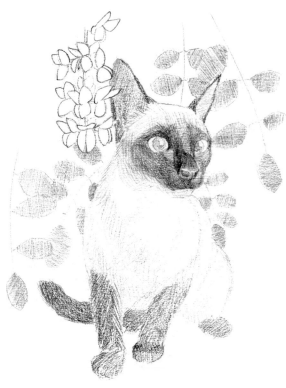

04

簡單畫出背景。黑色皮毛部分的暗部逐漸加深。

> 設計背景的時候，注意要根據主體有一定的變化。比如暹羅貓身體是白色的，畫牠身後被遮住一半的樹葉，能夠自然地表現出身體輪廓。而牠黑色的耳朵，則可以用白色小花來襯托。

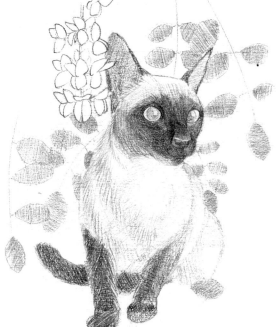

05

分別用 4B、2B 鉛筆加深頭和身體陰影，臉部始終是畫面的重點。注意白色皮毛的暗部比黑色皮毛的亮部要亮。

第三步 逐步細畫

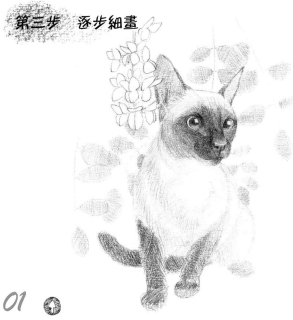

01

畫五官。將鉛筆削尖，仔細描繪。虹膜中心的瞳孔是顏色最深的地方，向外逐漸變淺。高光的輪廓一定要清晰。

02

耳朵背面的毛是黑色的，裡面耳朵部分有光從後面透過，所以顏色略淺。耳洞顏色則比較深。分析好這樣的明暗後，就果斷下筆畫吧。

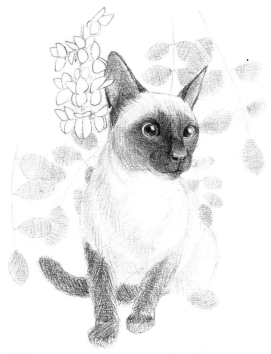

03

進一步加深五官的暗部。尤其瞳孔要比任何地方顏色都重，配合銳利的高光，有種水汪汪的質感。

　　要想突出五官，準確的明暗對比是關鍵，瞳孔、鼻孔、嘴縫是最暗的地方，其中瞳孔的顏色尤其要深。

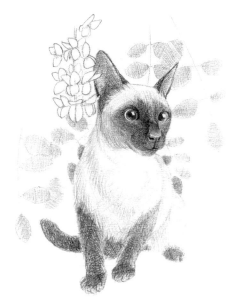

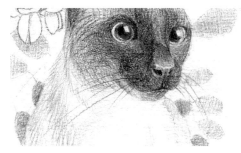

05 ⬆

完善臉部陰影，加上眉毛和鬍鬚。鬍鬚質地比較硬。用筆要乾脆，一筆成形。

04 ⬆

繼續加深腿部和尾巴的陰影。用色輕重的程度跟頭部保持一致。

06 ⬆

最後再整體調整，比如加深背景和身體陰影，並把輪廓再梳理得更清楚。

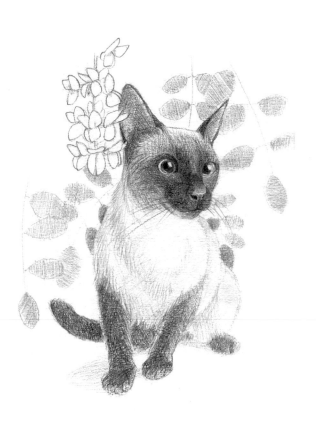

小 結

黑色皮毛和白色皮毛看起來差別很大，但明暗處理的原理都是類似的。分別用不同硬度的筆畫的同時，也要把它們看作是一個整體，有一樣的亮部和暗部。

♡ 3.2 狗

繪畫要點：

1. 皮毛、帽子、花和竹籃等是不同的材質，畫的時候要有所區別。

2. 畫皮毛的時候不要忘記保持結構準確。

3. 一個畫面裡有許多對象時，要注意每件物品的擺放位置和虛實處理。

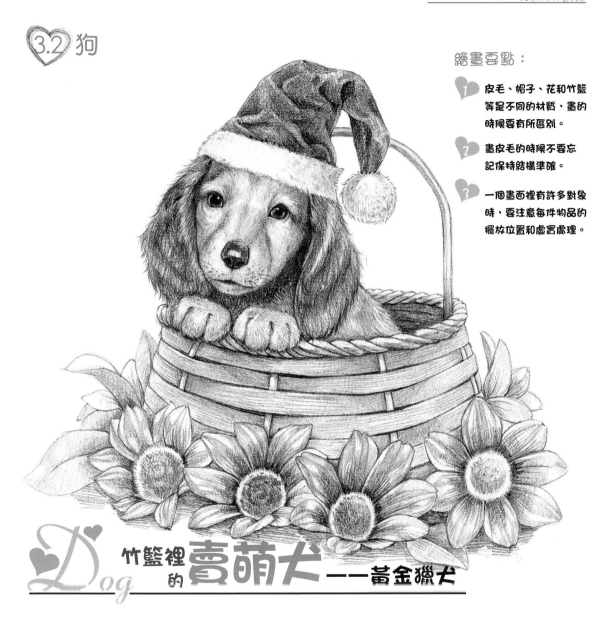

Dog 竹籃裡的賣萌犬——黃金獵犬

裝在竹籃裡的小小黃金獵犬，可愛又讓人從心裡感到溫暖。快把牠領回家吧！

第一步　畫線稿

01 首先用 HB 鉛筆確定整體構圖。三角形構圖非常穩定，也很常用。底線有一點傾斜，不會很死板。

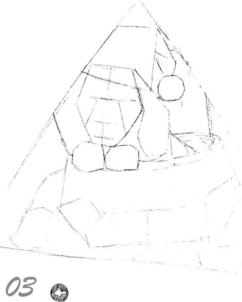

02 用直線標出主要物體的輪廓。這時候需要一點 "透視眼"，把被帽子遮住的小狗頭部和被花遮住的花籃底部都標出來，防止變形。

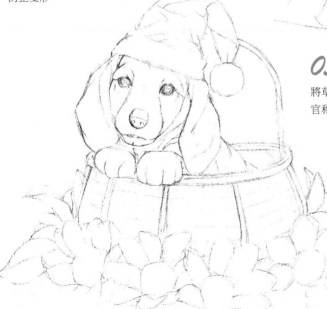

03 將草稿線條擦淡，用細碎的線條比較明確地畫出小狗五官和前景及背景小物的輪廓。

04

再次將前面的草稿擦淡，勾勒線稿。保持不變形的小技巧是
先畫轉彎的地方，再連接起來。

05

畫帽子和竹籃的線稿。注意不同物質的質感區別。畫帽子
和絨毛時用線要軟，畫竹籃時要粗而有力。

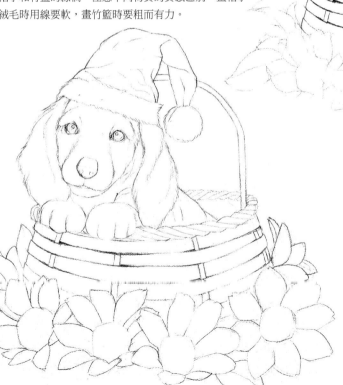

06

花朵的線稿放輕鬆來畫。同時因為它們離畫
面主體也就是小狗的臉比較遠，輪廓不必太
精細，不要有太多轉折，盡量用直線描繪。

41

第二步　鋪底色

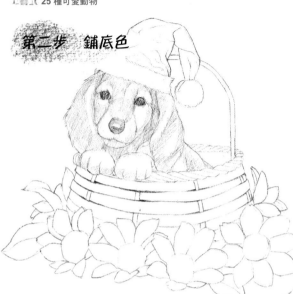

01 🖋️
從小狗的臉部開始鋪陰影。第一遍輕輕用筆。臉上的毛比較短，用短線，耳朵上的毛比較長，用長線。

02 🖋️
背景也一起跟上吧。第一遍鋪底色的重點是找出暗面大致的位置和形狀，不需過分追求細節。

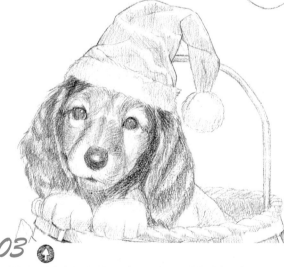

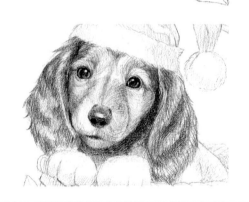

03 🖌️
開始仔細刻畫小狗的臉部。脖子是陰影最重的地方。畫臉部的時候，將 HB 鉛筆削尖，按著毛髮生長的方向排線。

素描是由淺入深，由粗到細的一個過程。找準暗部後，層層加深。淺色部分的臉頰輪廓，可以靠暗部的加深"襯托"出來。

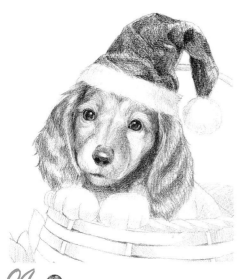

04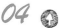

帽子是絨布質地,並沒有很明確的高光。先鋪一層底
色,將暗部的陰影加重,皺摺處著重強調一下陰影。
白色部分的暗部不宜太重。

05

用短線畫小狗的身體、爪子和竹籃。毛髮的線條微
彎,竹籃的陰影盡量用直線。

06

畫出花朵的明暗。因為離主題小狗較遠,需要虛化處
理,畫出大致的感覺即可。但虛化不等於亂畫,仍然
要有一定的完成度。

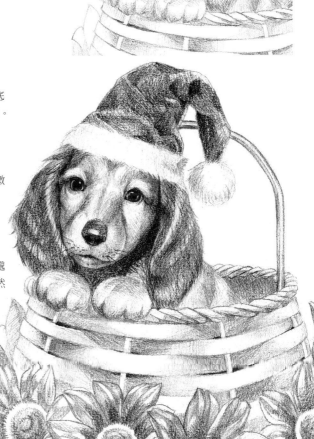

43

第三步　逐步細畫

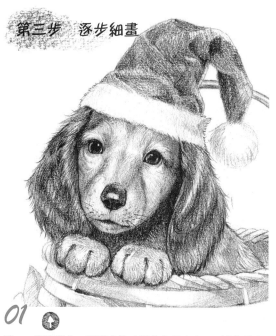

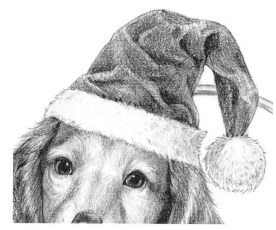

01 ⬆

將 HB 鉛筆削尖，沿著小狗毛髮的生長方向，再次把臉部、耳朵、小爪子的毛毛梳理清楚。眼睛和鼻頭的輪廓加深，頸部也繼續加深。

02 ⬆

帽檐和毛球雖然是白色的，也要把材質畫清楚。有了之前畫好的明暗，再在上面畫少許明確的短線就能達成目標啦。

03 ◉

竹籃和花朵雖然是配景，但該有的結構也要交代清楚。將輪廓畫清晰，將籃子上面的紋路以及花瓣的紋理描繪出來。

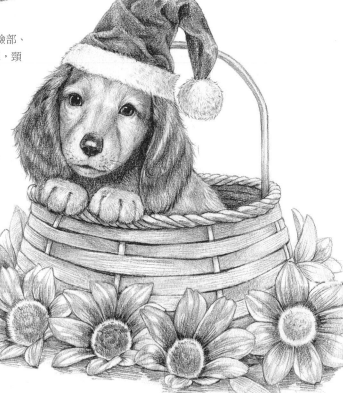

> **小　結**
>
> 　　黑白對比越分明的部分，越吸引人的目光。從構圖開始就要考慮整體看起來的效果，有重點地去畫主體物，既能節約時間和精力，又可以畫出漂亮的作品。

Dog 小哈的眼睛度數又高了 ——哈士奇

雖然是狼的近親，小哈的呆萌屬性卻是十分有名。牠們外表威武優雅、聰明強壯，對人卻十分友好熱情，雖然很多時候熱情過頭也很令人頭疼……

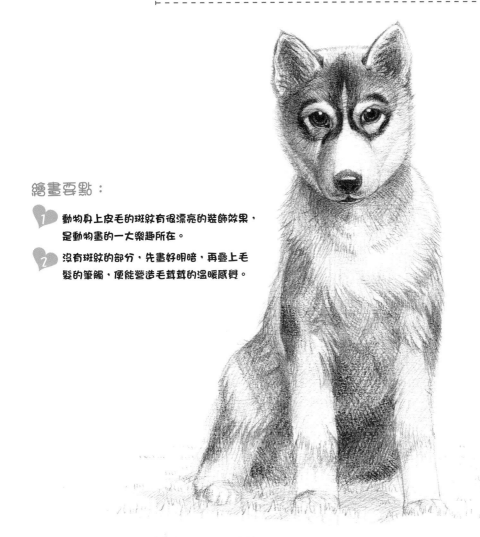

繪畫要點：

1. 動物身上皮毛的斑紋有很漂亮的裝飾效果，是動物畫的一大樂趣所在。

2. 沒有斑紋的部分，先畫好明暗，再疊上毛髮的筆觸，便能營造毛茸茸的溫暖感覺。

01

用 HB 鉛筆輕輕畫出外輪廓。

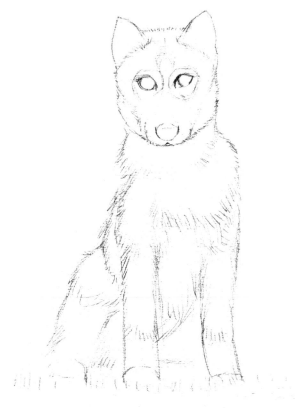

03

分別畫出頭、頸、胸、腹和四肢的線稿。頸部和胸部有一定的重疊，有時候不太能看出來，但也要做到心裡有數，然後明確地畫出來。

02

用直線標出頭部各個部位和四肢的位置。畫草稿時用筆輕柔，不要留下太重的痕跡，方便後面擦掉。

46

第一步　畫線稿

第二步 鋪底色

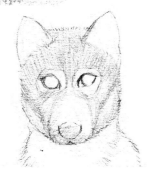

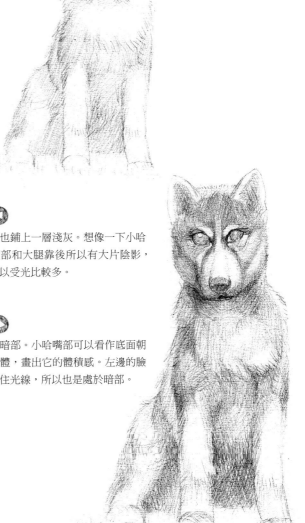

01

從頭部開始沿著毛的方向鋪底色。這一步先不管斑紋,在暗部平鋪底色。

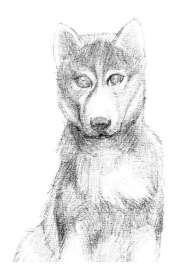

02

身體的暗部也鋪上一層淺灰。想像一下小哈的坐姿,腹部和大腿靠後所以有大片陰影,前腿靠前所以受光比較多。

04

進一步加深暗部。小哈嘴部可以看作底面朝觀眾的圓柱體,畫出它的體積感。左邊的臉頰被鼻子遮住光線,所以也是處於暗部。

03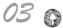

繼續畫陰影中更重的部分。臉部畫得比較仔細,身體的毛比較長,用筆可以瀟灑一些,多用長線。

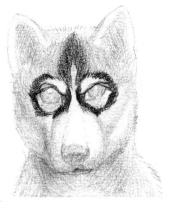

05 ⬆

臉部的光影基本完善之後，可以來畫上面的斑紋了。先在眼眶周圍畫一圈線，然後用 4B 鉛筆按照毛髮生長方向，沿著這一圈畫出斑紋。注意鼻樑旁邊斑紋的走向應隨著弧度向兩邊斜著往下。是不是很像架在鼻樑上的眼鏡呢？

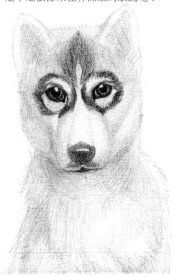

06 ⬆

將鉛筆削尖，畫眼睛。眼角和眼皮的結構畫清楚。瞳孔記得要比斑紋更深噢！

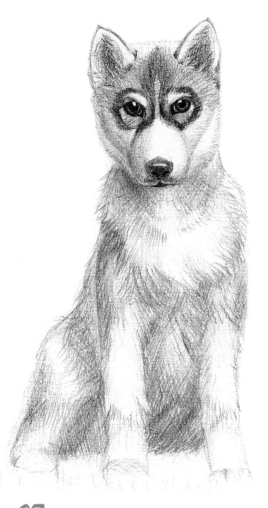

07 ⬆

加深身體各個部位皮毛的暗面。注意不要比臉上斑紋更深。然後加深鼻頭。記得留出高光。

第三步 逐步細畫

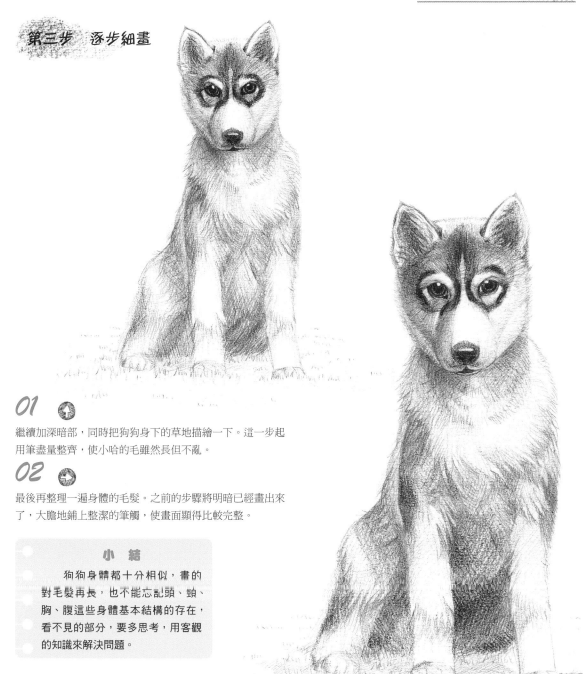

01

繼續加深暗部，同時把狗狗身下的草地描繪一下。這一步起用筆盡量整齊，使小哈的毛雖然長但不亂。

02

最後再整理一遍身體的毛髮。之前的步驟將明暗已經畫出來了，大膽地鋪上整潔的筆觸，使畫面顯得比較完整。

小 結

狗狗身體都十分相似，畫的對毛髮再長，也不能忘記頭、頸、胸、腹這些身體基本結構的存在，看不見的部分，要多思考，用客觀的知識來解決問題。

3.3 其他寵物

繪畫要點：

1 白色毛髮部分的暗部
　要大膽地畫出來。

2 兩隻小動物靠在一起
　的邊界部分要處理好。

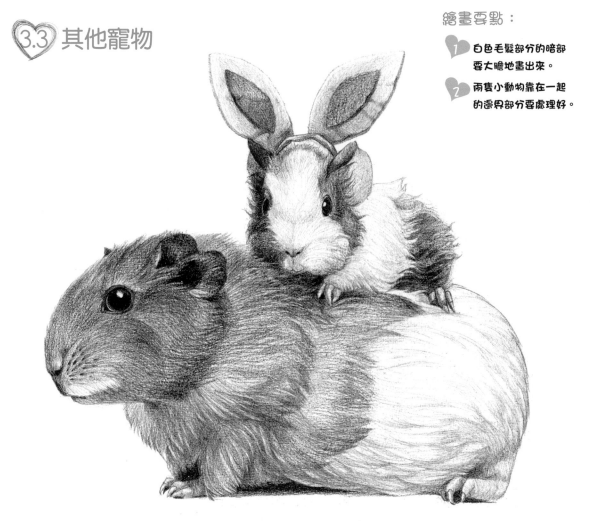

Cobaya 小豚鼠 公車——天竺鼠

小兔子搭乘豚鼠公車出門啦。不過兔子的體型不太對啊？噢，原來是一隻小倉鼠。

第一步 畫線稿

01

用 HB 鉛筆輕輕畫出大輪廓。這一步的線條盡量少而簡化。主要確定整體輪廓。

02

劃分兩隻小動物分別佔的空間,注意比例。然後由大結構到小結構標出頭、胸、腹的部分。

03

兩隻小動物一隻正臉一隻側臉,由於透視的變化使臉的形狀不太一樣。先畫出經過鼻子的中線和經過眼睛的輔助線,確定好五官的位置。

04

給小倉鼠腦袋上加點有趣的小裝飾吧。同時標出豚鼠鼓鼓的臉頰。

構圖草稿階段,握筆的地方比平時書寫握得靠上一些,不需太用力,用腕部帶動手和筆,畫出長而輕鬆的線條。

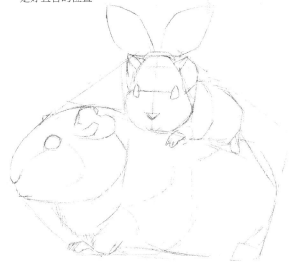

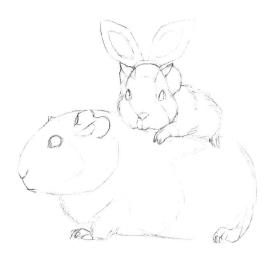





05

擦掉外圍的輔助線，把輪廓畫清楚。臉部依然是重點。

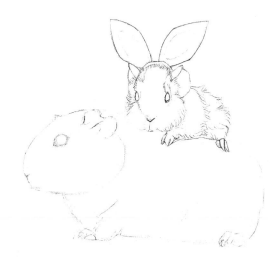

06

將草稿擦淡，開始畫線稿。小倉鼠的毛比較長，一組一組分別來畫。眼睛和爪子的線條要硬朗，同時要加粗，以區別於毛的柔軟。

07

豚鼠的毛相對倉鼠比較硬，用線應比較直。被壓住的地方畫得慢一些、穩一些。

就算是倉鼠、豚鼠這麼圓滾滾的小動物，也要注意區分牠們的頭、胸和腹的結構噢！不同部位的毛，生長規律和方向不一樣，畫的時候要注意。

第二步 鋪底色

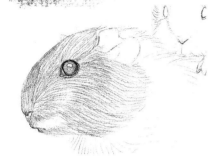

01

從頭部開始，順著毛髮生長方向平鋪一層，注意鼻頭、眼睛周圍及臉部毛髮的生長方向各有不同。可分成不同組的排線來畫。眼睛的眼皮及虹膜的結構需強調清楚。

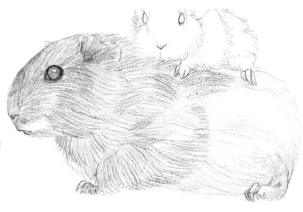

02

繼續平鋪豚鼠胸背部的毛髮。脖子下方和前腿的毛髮長向都不一樣。

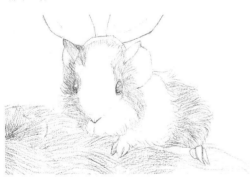

03

接下來鋪小倉鼠黑色部分毛髮。注意眼睛周圍和耳朵邊的毛髮雖然很靠近，但一定要分開畫，以免結構混亂。

04

接下來畫白色毛髮的暗部和倉鼠頭上的小耳朵。畫白色暗部的時候，黑色毛髮要隨著加深，避免界線不清混合在一起。

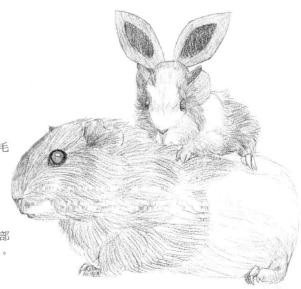

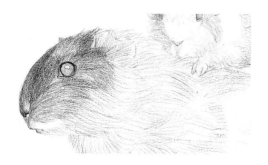

 05

用跟第一層一致的筆觸畫明暗。臉頰是鼓起來的，眼睛周圍則比較平。

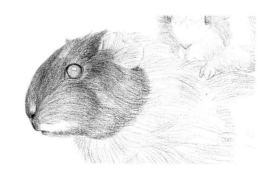

06

繼續畫頭頸交界處。頭部可以看做一個有一點扁的球體。耳朵下方的陰影有助於塑造立體感。

07

接著畫眼睛和耳朵。耳洞和瞳孔顏色比皮毛顏色重。耳廓的地方沒有毛，所以邊緣要畫整齊。

08

繼續畫身體部分的深色毛髮。背部被壓住的部分加深，畫出倉鼠的陰影。

10

按照毛髮生長方向加深身體的暗部。注意表現小肚子和大腿的前後關係。

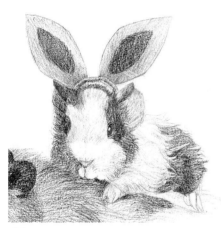

11

用 HB 鉛筆畫白色部分的陰影。淺色筆觸能看得很清楚，因此用筆務必整齊美觀，不要雜亂。

12

將兩隻小動物看作一個整體，找出最暗的地方，用 4B 鉛筆進一步加深。有前面幾步的鋪墊，這裡的加深可以不那麼講究筆觸的方向。

09

加深小倉鼠頭部的陰影，眼珠也應加深，始終保持是最黑的部分。

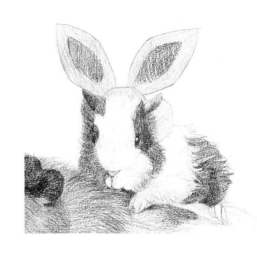

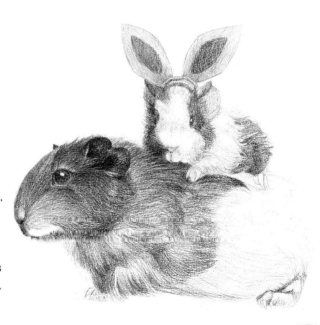

13

把眼睛繼續加深。眼珠是一個球形，這裡並不需要把它全部塗成一樣黑，而是在高光周圍最黑，向外漸漸變淡，這樣能營造透亮的效果。

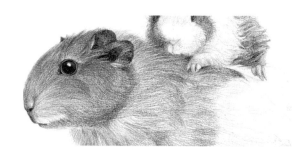

14

再來刻畫豚鼠的眼睛。眼皮、眼角和眼皮在眼珠上的細小陰影都是要畫出來的地方。這些結構雖然小，卻十分關鍵。這裡也要記得將筆削尖噢。

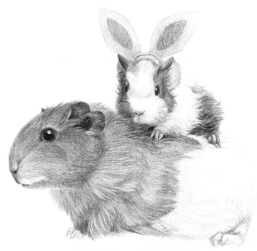

15

素描是一個層層加深的過程。小倉鼠身體下方的陰影繼續加重，營造空間感。畫的時候注意保持豚鼠毛髮的形狀。

16

來畫小倉鼠頭上的"耳朵"。因為並不是畫面主體，所以只需畫出側面厚度和幾條皺摺，交代清楚體積感就好。

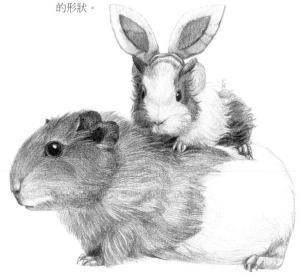

第三步 逐步細畫

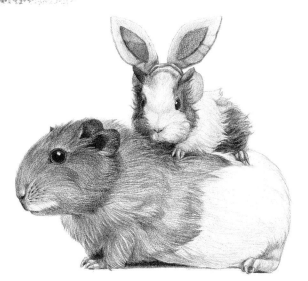

01

將 2B 或 4B 鉛筆削尖,再次加重最暗的部分。將小鼠們的五官輪廓線邊緣修整清楚。

02

用 HB 鉛筆畫豚鼠的白色毛髮部分。雖然是白色,但毛髮的走向也要交代清楚,不然總像是沒有畫完。用較硬的筆使顏色不至於太深而破壞整體結構。

小 結

不同的毛色用不同硬度的鉛筆來畫,明暗面的範圍保持一致,就能畫出統一完整又富有變化的作品。該深的地方一定要夠重,畫面才能穩定。

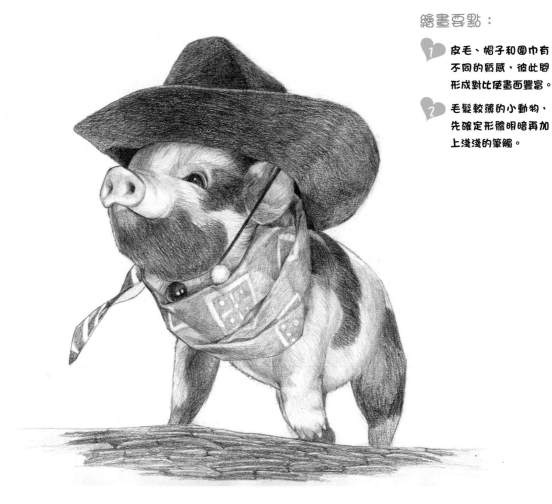

繪畫要點：

1 皮毛、帽子和圍巾有不同的質感，彼此間形成對比使畫面豐富。

2 毛髮較薄的小動物，先確定形體明暗再加上淺淺的筆觸。

Pig 威風凛凛的 小豬 牛仔 ——麝香豬

誰說小豬就沒有遠大志向，看我準備好行裝，信心滿滿，向著夢想中的遠方出發！

58

第一步 畫線稿

01

用 HB 鉛筆輕輕勾出大輪廓。盡量用長直線。這張圖的
輪廓這麼確定是因為畫面主要分為小豬前半身和後半身
兩個層次。先找好它們各自的比例。

02

繼續勾畫出前半身其他重要的結構線。這裡也是盡量用長線
來簡化。

> 畫大輪廓的時候，為避免被太多細節混亂了判斷，
> 可以瞇起眼睛，把對方看作模糊的剪影，取最重要的
> 長線條畫下來。

03

用直線由人到小切割出各個部位仙的空間範圍。這 步看起
來沒單，但畫的時候一定要步化上大，盡量畫平確，畫到後
面可以回頭調整之前的線條，修改到滿意為止。這一步確定
了框架，以後的結構便不會大改動了，所以是非常重要的一
步。

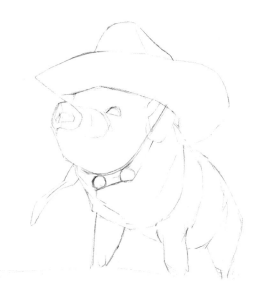

04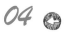

擦去無用的輔助線,輕輕畫出小豬比較細節的地方。主
要還是用直線,轉彎的地方用短弧線連接。

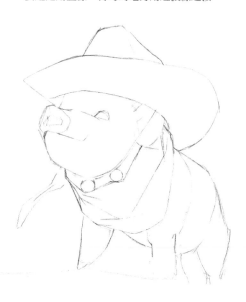

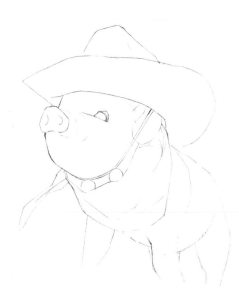

05

這張圖細節比較多,草稿需要畫得細緻一些,每個細節
盡量畫到位。

06

將草稿線條擦淡,畫出乾淨整潔的線稿。轉折和線條相
接的地方加重。

第二步 鋪底色

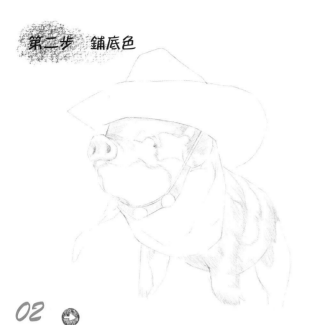

01

小豬的黑色斑紋範圍比較大，先預留出黑色部分的位置，將白色部分畫上淡淡的明暗。

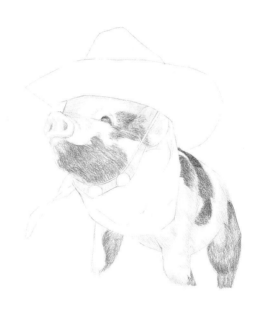

02

用 4B 鉛筆將黑色斑紋的範圍平鋪一層。小豬的毛比較硬，因此盡量用直線整齊排列。

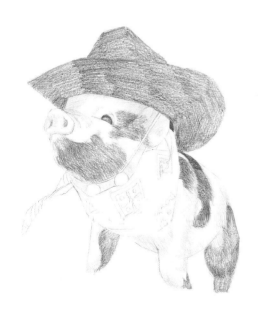

03

畫帽子。同樣是用粗直線來畫，能表現出帽子硬硬的質感。帽子可以用筆隨意一些，以和皮毛區別開來。

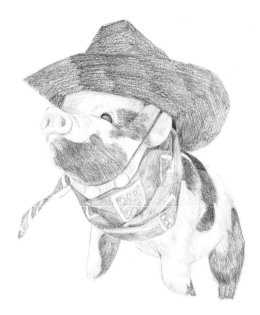

04

先畫出圍巾上花紋的輪廓，用 HB 鉛筆平鋪。灰度跟皮毛、帽子都要有所區別。皺摺部分的陰影加重。

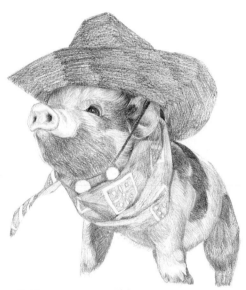

05

大大的帽檐遮蓋下，臉部會有一片陰影。沿著毛髮生長方向，加重鼻子上方和肚子下方的筆觸。然後加重眼睛和鼻孔。

06

白色的暗部加重後黑色皮毛就不明顯了，所以這一步緊跟著下筆用力，加深黑色毛髮部分。將小豬的身體看作一個球形，找好明暗交界線，特別畫深。

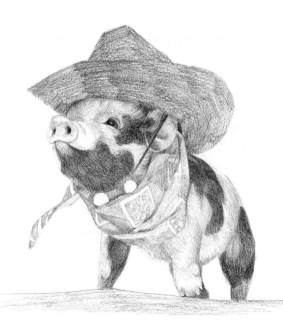

第三步　逐步細畫

01

畫出帽子細繩上的小珠子。這張圖小物件比較多，這時把筆削尖，將每個物品輪廓清晰地勾畫出來。

02

現在帽子顯得太單薄了。用 4B 或更軟的鉛筆將帽子用力加深，記得留出帽檐的厚度。

03

最後再次把瞳孔加重，嘴角、耳朵等細節的邊緣交代清楚。將背景也畫一畫。

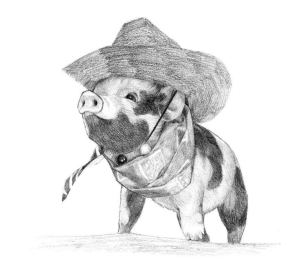

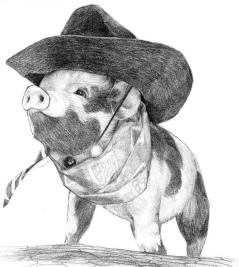

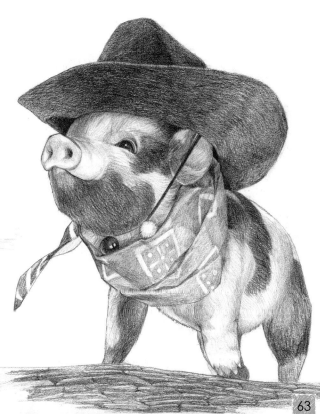

小　結

畫面裡細節越多，反而越好畫，最重要的是一開始確定好各自擺放的位置，然後分別觀察，各個擊破，最後統一下整體調子即可。

3.4 昆蟲

繪畫要點：

1 繪畫順序由粗到細，
由淺到深，最後畫小
紋路。

2 畫面處理有輕有重，
這裡的主角是蜻蜓，
花朵的刻畫就不必太
精細搶眼。

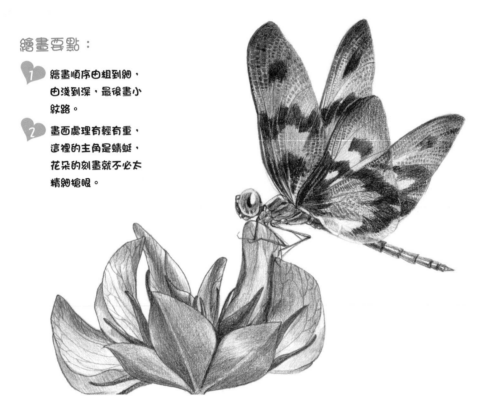

花朵上的亭亭玉立 ——蜻蜓

輕巧站立在花朵上的小精靈，是蝴蝶嗎？噢，原來是一隻小蜻蜓，精巧的
雙翅也十分的美麗呢。

第一步　畫線稿

01

用比較硬的鉛筆輕輕畫出大輪廓。可以用幾條直線來表示蜻蜓身體和翅膀的位置。

02

畫出比較詳細的輪廓，盡量用直線來簡化。這一步最重要的是找準每個部分的位置和比例。

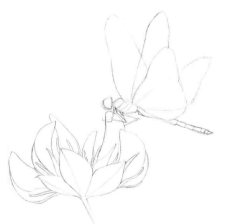

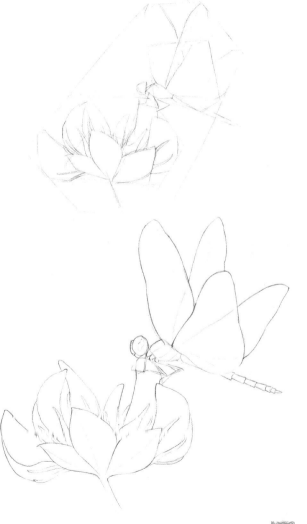

03

將不需要的輔助線擦除。將每個部分畫得比較清楚。這裡仍然是草稿部分，落筆盡量輕。

04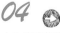

小心擦淡草稿，畫出乾淨的線稿。物體外緣的線條較重，紋路的線較輕。

第二步　鋪底色

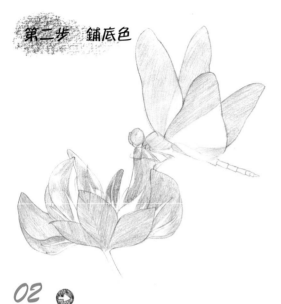

01 🌀
顏色較重的地方先平鋪一層灰色。翅膀是透明的，要特別注意，分成不同的塊面來畫。

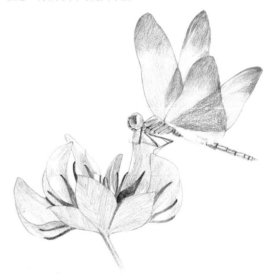

02 🌀
翅膀哪一塊是被遮蓋的部分，自己一定要心裡有數，畫的每一步都要注意有所區別。
花朵作為畫面一大組成部分，雖然在次要位置，也要一起跟著上色調。蜻蜓身體的重要結構要強調出來。

03 🌀
用 4B 鉛筆畫翅膀上的花紋。留出翅膀邊緣，以表現透明的質地。花紋的筆觸方向要一致。

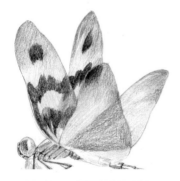

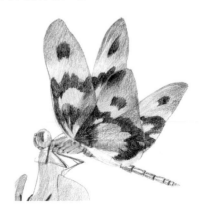

04 🌀
繼續畫翅膀上其他部分的花紋。注意花紋的排線，盡量都朝著翅膀從身體長出來的方向放射狀排列。

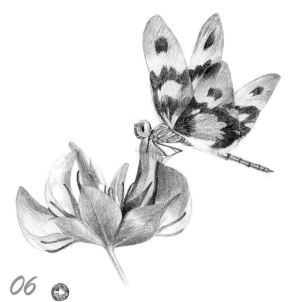

05

花朵也要繼續跟進。用 2B 或 HB 鉛筆畫暗部。葉脈和亮部留出來。整體的明暗對比不用太明顯。

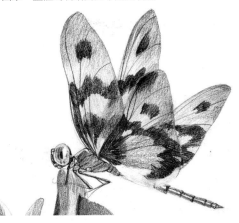

06

大明暗畫好後，來畫翅膀上的小結構，以增加畫面細節。先按照圖片或實物劃分出翅膀上的脈絡分區。

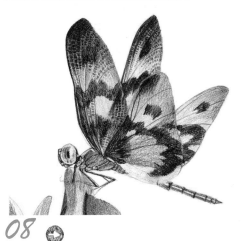

07

沿著分區有序排列小方塊。這裡不需要特別寫實，觀察實物，有所取捨地畫一些小塊就好。注意到了翅膀的尖部顏色慢慢加深。

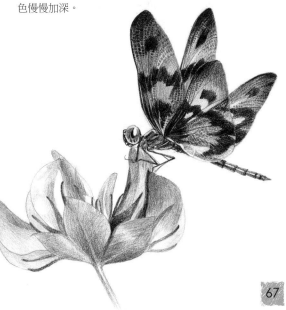

08

畫其他部分的小紋理。注意這些小紋理只是次要的小裝飾，不應太清楚，要適當留出空白。
再將黑色大片花紋加深。相比之下這個花紋才是畫面主要的內容。處理的時候注意虛實關係，處在後面的翅膀顏色較淺。

第三步　逐步細畫

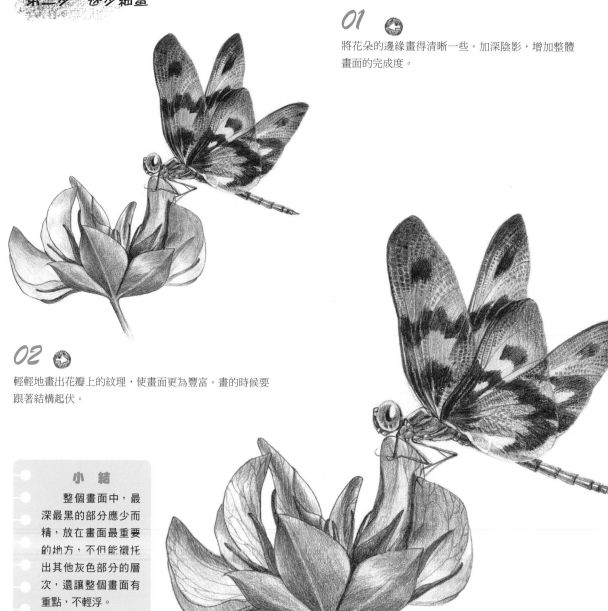

01

將花朵的邊緣畫得清晰一些。加深陰影，增加整體畫面的完成度。

02

輕輕地畫出花瓣上的紋理，使畫面更為豐富。畫的時候要跟著結構起伏。

小　結

整個畫面中，最深最黑的部分應少而精，放在畫面最重要的地方，不但能襯托出其他灰色部分的層次，還讓整個畫面有重點，不輕浮。

繪畫要點：

1 半透明材質的透明感靠微妙的漸層來表現。

2 光滑材質的質感靠高光來突出。

3 花紋和陰影要分清楚。

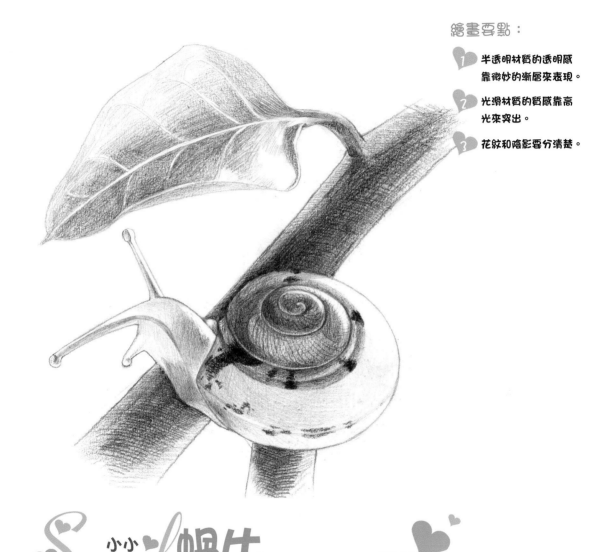

Snail 小小蝸牛 慢慢爬 ——蝸牛

我有一個小小的夢想，就是去到更高更遠的地方。為了這理想，我願意一步一步往上爬，直到生命的最後一刻。

第一步　畫線稿

01

用長線條輕輕畫出大致的構圖。

02

切割出主要物體所佔的空間位置。這一步不需要多細緻，對每一條線代表的位置做到心中有數就可以了。

03

分別用直線畫出每個部分的內容。這一步的重點是由點到線，確定一些重要轉折點的位置後，用直線連接。不要過早使用弧線。

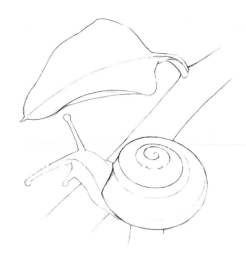

04

擦掉草稿線，畫出清晰明瞭的線稿。蝸牛的殼是硬物，用線比較粗，蝸牛身體用線比較輕軟。

70

第二步　鋪底色

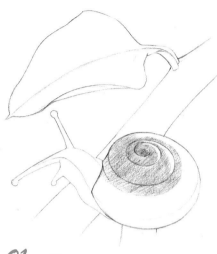

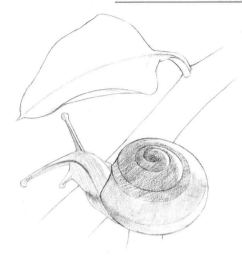

02

殼的其他部分和蝸牛身體也鋪上淺色。殼的外圈有一個
向下的轉折面，這裡可以多鋪幾筆強調一下。

01

蝸牛殼的螺旋是有著黃金比例規律的，是大自然的傑作，
也是這張畫面的重點。從這裡開始鋪色。每一圈的受光
面留白，平鋪上灰色。

03

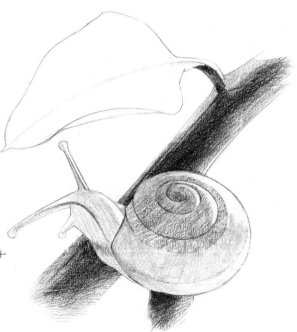

畫出蝸牛身下粗糙的樹枝。顏色要比蝸牛重，以襯托小蝸牛
的輕巧通透。

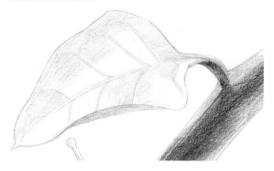

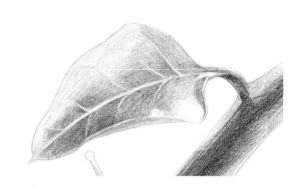

04

這是一片剛長出不久的新葉。表面光滑，還沒有舒展開。
先畫出它的暗面。葉子是平的，所以高光比較大片。

05

畫出葉子最暗的部分。留出葉脈和高光。葉子底面的顏色可
以比葉面黑，也可以比較淺，就是不要一樣的灰度。

06

加深蝸牛殼中間部分的色調。受光面仍然要記得保留。兩
圈螺旋之間有一條淺淺的接縫，適當加深。

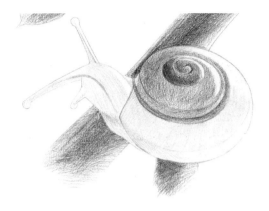

07

從螺旋的中心開始加重。注意暗面到亮面的漸層要自然。

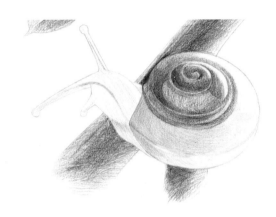

08

繼續加重蝸牛的殼。 顏色深的地方用 2B、4B 等較軟的鉛筆畫,每一輪的邊緣盡量清晰。

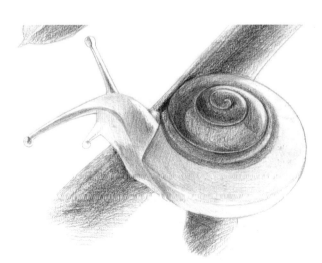

09

蝸牛的身體顏色淺而透亮。這裡用 HB 鉛筆來畫,以免不小心畫太重。在身體底下有樹枝的地方稍微加重,能表現半透明的質感,注意這個加重的程度一定要比樹枝的顏色淺。

第三步 逐步細畫

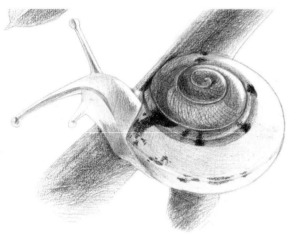

01

用 4B 或更軟的鉛筆畫出蝸牛殼上的花紋。這些花紋比較小，因此不必做太明顯的明暗。然後畫上一圈圈殼上的紋路，注意留白部分仍然保持空白。

02

最後再用整齊的筆觸將樹枝加深一層，襯托出蝸牛的輕巧。

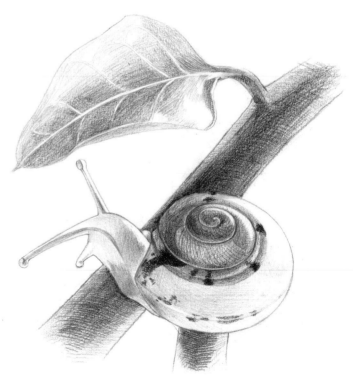

小 結

任何物體都可以拆分成各種幾何體的組合，鋪調子的時候分開來分析，找出各自的明暗交界線，一個一個畫，最後再精畫細節，整體統一色調。

3.5 魚

繪畫要點：

1 水生生物都有流暢的形體線條，即使不直接畫水波，也能讓人感受到那種靜謐的韻律。

2 心中有所畫之物的結構，每一筆都跟著結構來走，畫面才會更有說服力。

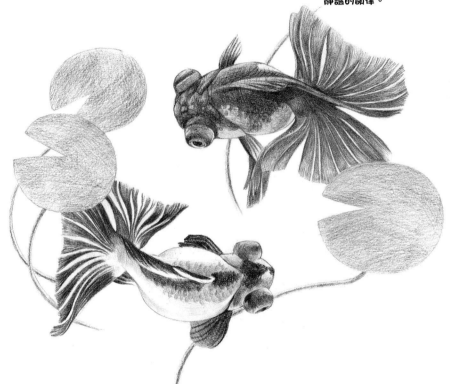

Goldfish 魚戲蓮葉間——蝶尾金魚

繽紛多姿的小金魚，一舉一動都像自然的精靈，牠們穿行在小小的睡蓮葉之間的身姿，平靜而美好。

第一步 畫線稿

01

首先用長線條確定兩隻小金魚的位置。這種類似太極圖案的構圖，有一種和諧穩定的感覺。

02

先畫魚兒背脊的線條，然後分別劃分出頭、胸腹和尾巴的位置。

03

畫出小睡蓮葉子和葉莖的位置。葉子可以遮住小魚身體的一部分，表現魚在葉子下方游動的情景。

04

用直線畫出每個部分的形體，擦去不必要的輔助線，檢查一下整個畫面構圖是不是合理。

> 左右對稱的構圖使畫面平穩和諧，如這裡左右都各加上了蓮葉。但完全對稱，又容易顯得死板，所以需要一點變化，如左邊安排兩片葉子，而右邊就放了一片。

05

水生動植物的外輪廓有許多流暢的弧線，但草稿畫形體的時候還是以直線起稿，明確了結構以後，正式的線稿再畫出圓潤的感覺，做到圓中有方。

06

將草稿擦淡，畫出形體的外輪廓線。用筆乾淨流暢，盡量一筆到位，中間不要斷。如果不小心畫得生硬不柔軟，不妨擦掉重新畫一次。

第二步　鋪底色

01

從畫面的重點開始鋪底色。從小魚的背脊起輕輕畫上均
勻的淺灰色。白色的肚子留白。

02

繼續加深下方小魚的暗部，眼睛和鰓的結構要細心表
現出來。上方小魚身體主要是黑色，先淡淡地畫出白
色肚子部分的明暗。

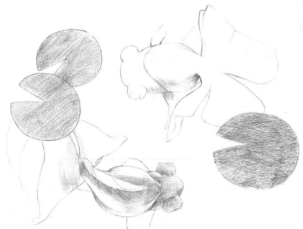

03

蓮葉平鋪一層灰色。沒有太多深淺變化的蓮葉能襯托出
小魚的精緻。

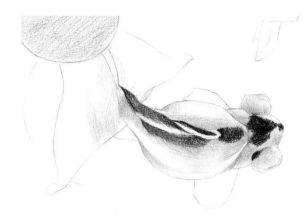

04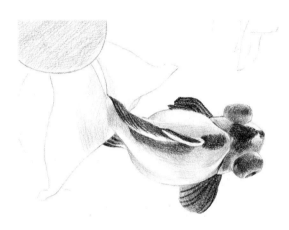

用 4B 鉛筆畫出魚背和魚鰭上的黑色斑紋。魚鰭底部的結構邊緣畫清楚。

05

沿著生長方向畫魚鰭鰭條。然後是頭部的陰影，眼泡中間顏色加重，以表示半透明的皮膚下眼珠的存在。

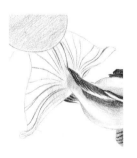 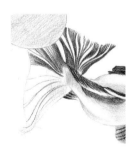

尾巴是金魚最吸引人的地方。先畫出整體形狀，冉分成不同的分支，放鬆手指，用手腕的力量帶動筆尖畫出輕柔的線條，填滿每一個分支。

06

小金魚尾巴的紋理十分優美，每一筆的弧線都要連貫流暢。畫完之後小心擦去輔助線。

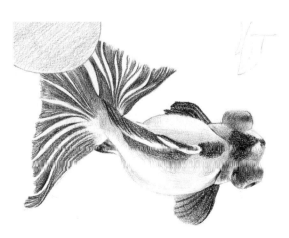

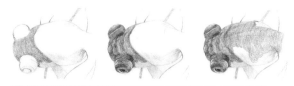

深色金魚的畫法是先均勻鋪上底色，然後在底色上加深暗部，刻畫立體感。

07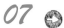

這隻小金魚的姿勢不太一樣，能看到一隻眼睛的大部分結構。眼睛向來是刻畫的重點，這裡可以看作一個扁扁的圓柱體。瞳孔務必塗到最黑。

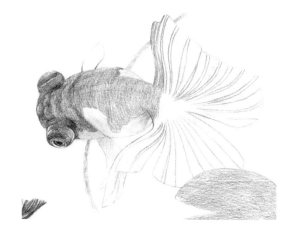

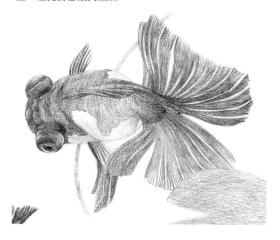

08

用跟前面一樣的方法來畫尾巴和背鰭、胸鰭。畫的時候隨時想像金魚游動時的姿態，筆尖放鬆。

09

用較軟的鉛筆畫出背鰭在身體上的陰影，鰭的邊緣加重強調。在黑色斑紋的外緣畫幾片魚鱗。魚鱗全部畫出來會比較寫實，而這種畫幾片代表性的處理方法會使畫面輕鬆有張力。

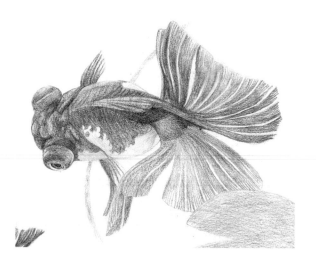

第三步 逐步細畫

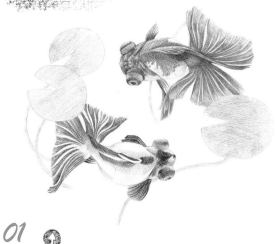

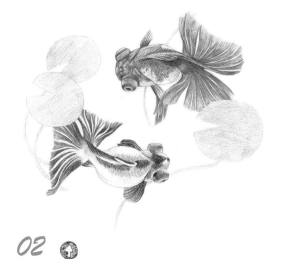

01 ⬆

畫出淺色金魚背鰭附近的魚鱗，按照彎曲的身體姿勢排列。白色魚腹部分留白。

02 ⬆

淺色魚鱗從每一片的邊緣開始輕輕塗色，背脊處留出和另一片之間的細小空隙。深色魚鱗則從背脊處開始加深，留出淺色的邊緣。

03

最後用削尖的 4B 或更軟的筆，將最黑的地方再次加深，加強體積感。

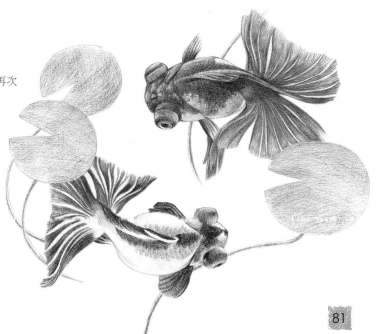

小 結

　　魚鱗如果全部畫出，有種嚴謹的科學感。但做為輕鬆插畫，可以僅在重要的地方畫出有代表性的幾片魚鱗即可，其他地方留白，給觀賞者留下想像空間。

Horn fish 頭上長犄角的魚——牛角魚

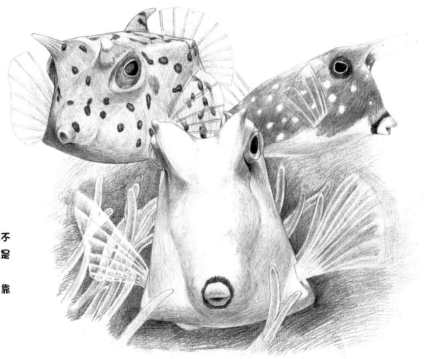

繪畫要點：

 三條魚身體的斑紋不
一樣，但繪畫過程是
一致的。

 白色小魚的形體，靠
背景襯托出來。

浩瀚的海洋裡有許多千奇百怪的動物，看這牛角魚，長得呆萌呆萌的，脾氣卻不太好。千萬別惹牠噢……

第一步　畫線稿

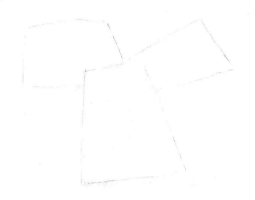

01

輕輕用 HB 鉛筆畫出三條魚的位置。注意三條各自的比例，最前面的一條面積最大。

02

三條魚的朝向各有不同，都可看作類似長方體來畫，輕輕地畫出魚身上每一個部分的大致位置。

03

將草稿畫的更準確一些。嘴、眼睛、犄角從不同角度看去有所區別。

04

將草稿擦淡，畫出整潔的線條。外輪廓較粗而清晰，裡面的結構下筆較輕。

第二步 鋪底色

01

從離畫面最近的一條魚開始畫。這是一條淺色小魚,用 HB 鉛筆先找出明暗交界線,鋪出暗部的顏色。

02

然後畫後面的小魚。先平鋪一層底色,留出淺色花紋的位置。暗部簡單交代一下。

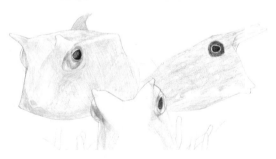

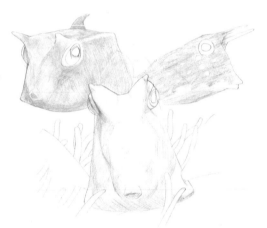

03

畫三條小魚的眼睛。第一步主要還是平鋪。眼珠比眼瞼顏色深,要注意表現。

04

繼續加深淺色小魚的暗部。注意眼睛卜方、嘴巴和卜巴這樣的細節,要格外加深。

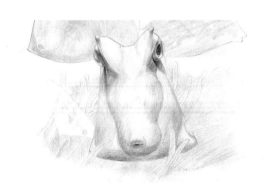

05

繼續強調左上小魚的明暗。注意這個角度的犄角分為兩個圓錐體，嘴巴也是一個圓錐體。

06

加深右上小魚的整體明暗。靠近肚子和眼睛下方有陰影，有助於表現體積感。

07

回頭再來畫正對我們的這一條小魚。眼睛、嘴縫用力加深，畫出牠很有喜感的嘴邊花紋。背景顏色加深。這裡雖然是在畫背景，其實是畫魚，通過對比襯托出小魚的形體。

08

畫左上小魚的斑紋和魚鰭。斑紋形狀隨身體的傾斜有一定的變化。

第三步　逐步細畫

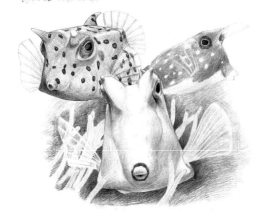

01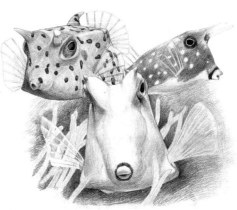

繼續畫上小魚的斑紋細節。用 4B 鉛筆在每一個斑紋的外圍加上一圈更重的紋路，使畫面更豐富。

02

加深右邊小魚皮膚的顏色，淺色留白花紋的輪廓盡量留清晰，但不要用線勾。別忘了加上鬍子一樣的嘴邊花紋。

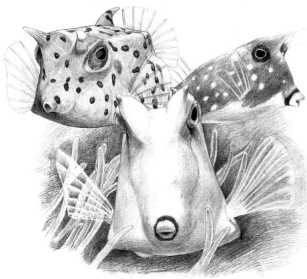

03

小魚的魚鰭是透明的，這在深色背景裡才能更好的襯托。將魚鰭的輪廓修乾淨，透出的背景色部分排線要整齊明確。

> **小　結**
>
> 　　不管畫的對象形狀多麼千奇百怪，只要先找到明暗交界線，找出各個面轉折銜接的線條，一步步加深，耐心刻畫，最後一定會畫出不錯的效果。

3.6 水生哺乳動物

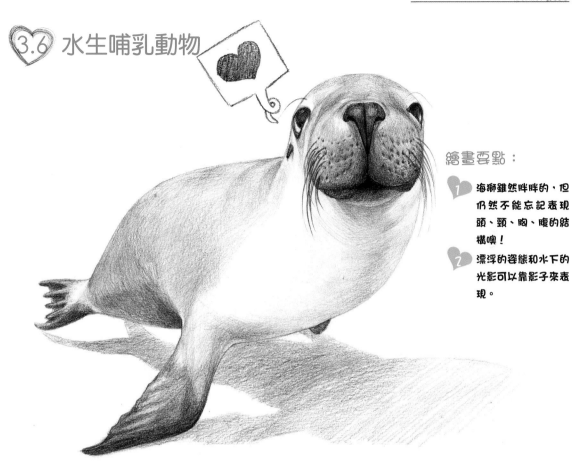

繪畫要點:

1 海獅雖然胖胖的,但仍然不能忘記表現頭、頸、胸、腹的結構噢!

2 漂浮的姿態和水下的光影可以靠影子來表現。

生活在 海洋裡 的 "獅子" ——海獅
Sea lion

悠閒福態的小海獅,性格十分友好熱情。來,對著攝影機畫個萌吧!

第一步　畫線稿

 01

首先選定海獅身體最突出的地方，用直線連接起來。然後簡單地描繪出牠身體主要部位的大輪廓。

02

海獅身體的細節比較少，頭部需要著重刻畫。先畫臉部的中線和經過眼睛中部的輔助線，確定好五官的位置。

> 由於透視的關係，從這個角度看海獅的嘴巴顯得尤其大。這時一定不能憑感覺隨便畫，要看好比例，先打輔助線。

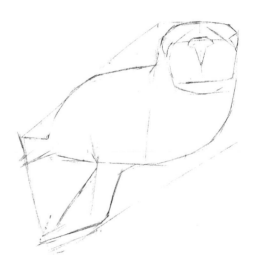

03

擦去草稿，用肯定的線條畫出海獅的線稿。用圓潤的線條表現小海獅肥嘟嘟的體形。畫的順序是先外後內，先長線後短線。

88

第二步 鋪底色

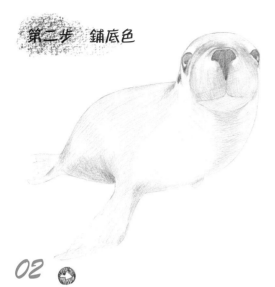

02

在第一步的基礎上加深一層，海獅的皮毛十分光滑，用紙筆塗抹一下，盡量不要留太明顯的筆觸痕跡。

04

用 HB 鉛筆再鋪一層。排線應細膩輕巧。在海獅的脖子部分，皺摺是重要的細節。鰭足的顏色比較深，需用 2B 鉛筆或更軟的鉛筆來上色。

01

仔細觀察對象，將暗部和背部平鋪一層淺灰色。脖子下方和肚子下的陰影格外重。

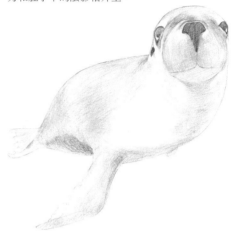

03

用 4B 鉛筆畫五官。留出高光的位置，將鼻子和耳朵加深。邊緣的線條需強調出來。

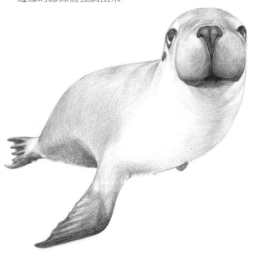

第三步 逐步細畫

01 🕐

嘴縫、眼睛和鼻孔的地方要比鰭足顏色深。然後畫上海獅的眉毛和鬍鬚。

02 🕐

畫出海獅鬍鬚的毛孔。

03 🕐

最後畫身下的影子。越靠近身體的影子顏色越深，離的遠的地方逐漸變淺。這裡的筆觸跟皮毛有所區別，可以畫得比較粗糙，表現地面的質感。

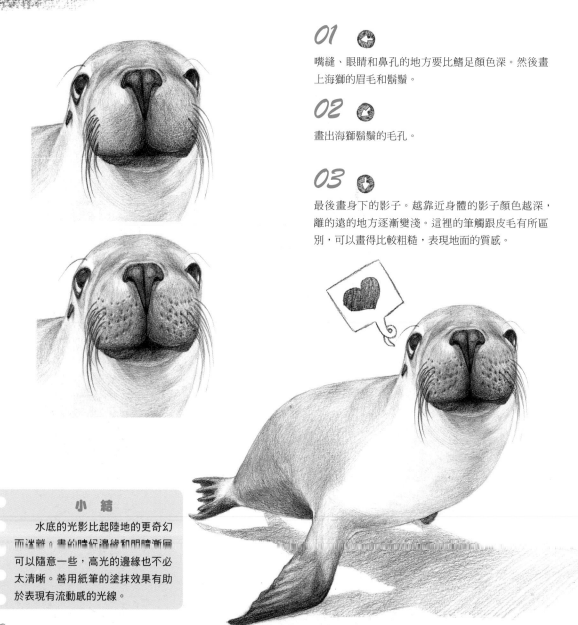

小 結

　　水底的光影比起陸地的更奇幻而迷離。畫的膽候邊緣和明暗漸層可以隨意一些，高光的邊緣也不必太清晰。善用紙筆的塗抹效果有助於表現有流動感的光線。

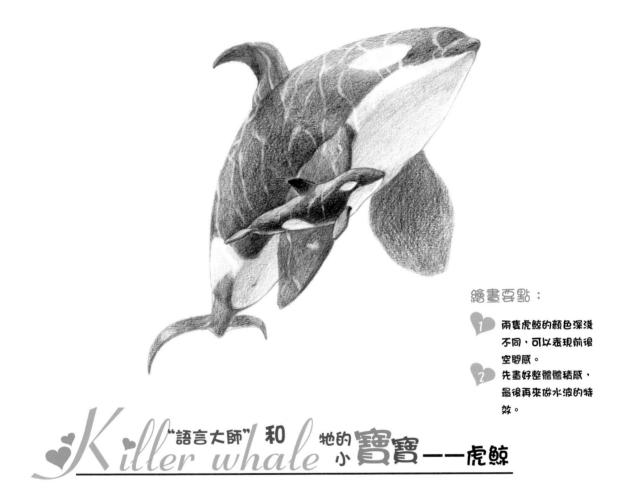

繪畫要點：

1 兩隻虎鯨的顏色深淺不同，可以表現前後空間感。

2 先畫好整體體積感，最後再來做水波的特效。

"語言大師" 和 牠的 小 寶寶——虎鯨
Killer whale

虎鯨跟牠們的名字一樣，是十分強大的海洋之 "虎"，除此之外，牠們能發出十分豐富的聲音，被稱為海洋中的 "語言大師"。

第一步　畫線稿

01 ⬆

首先用 HB 鉛筆畫出整體位置。大小兩頭鯨的比例需要注意。小鯨寶寶應放在畫面中心的位置。

02 ⬆

畫出大鯨的動態。將腹部和側面、背面的位置關係表現清楚，可以看作半個圓柱體。

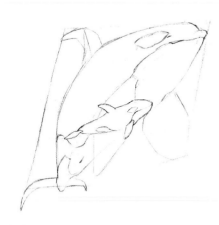

03 ⬆

畫出小鯨身上的斑紋形狀和流線型的身體。鰭的基部結構要畫明白。

04 ⬆

將草稿擦淡，畫出整潔的線稿。需要注意的是小鯨後方大鯨的鰭部線條應弱化，使得畫面主次分明。

第二步 鋪底色

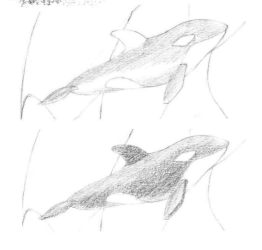

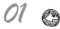 01

從畫面中心的小鯨開始鋪色。將黑色皮毛部分用 2B 鉛筆鋪上灰色。明暗交界線附近的顏色最深，這裡可以直接用更軟的鉛筆直接上重色。

02

背鰭處在背光角度，這裡也可以直接上重色。這種處理便於之後進一步加深。

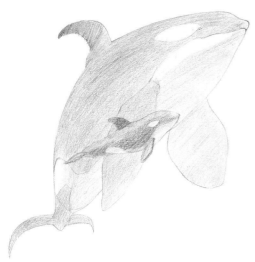

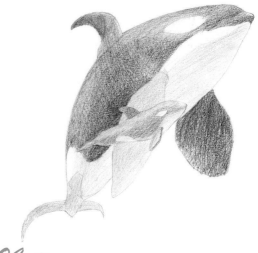

03

大鯨的黑色皮膚部分也鋪上灰色。腹部本來是白色，雖然處在暗面，顏色應比背部色淺。

04

加深大鯨媽媽的黑色皮膚。海洋裡的光線十分柔和微妙，明暗交界並不明顯。這裡先把最暗處塗黑，再慢慢漸層到亮面。

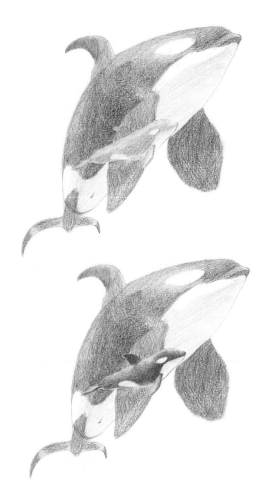

05

繼續畫大鯨的鰭和尾巴。身體側面和鰭的光照效果不同,兩隻鰭的光線也不同,從這裡起就要注意區別來畫。

06

接下來畫小鯨。加深身體的暗面,要比大鯨暗部最深的地方更重。

07

繼續加深小鯨鰭和身體的暗部。邊緣要和背後的大鰭有明顯區別。不要忘記背鰭在身體上的陰影噢!

08

將 6B 鉛筆削尖,反覆加重小鯨身體顏色最深的部分。最暗處向亮部和肚子反光的漸層要柔和自然。同時也適當加深大鯨側面的陰影。

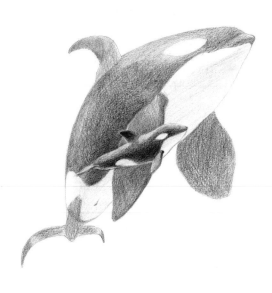

第三步　逐步細畫

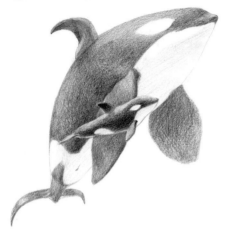

01

整體加重大鯨身體的黑色部分。注意前額和嘴下方的陰影，鰭的厚度和背鰭的明暗都要畫出來。整體相對小鯨的黑、白、灰對比沒有那麼強烈。

02

用 HB 鉛筆再加深一次大鯨腹部的陰影，增強體積感。用筆盡量柔和。

03

最後將小鯨輪廓描一遍。然後用乾淨橡皮輕輕擦出透過水波照耀在鯨身上的光影。不需要完全擦成白色，淺灰色的光影更有真實感。

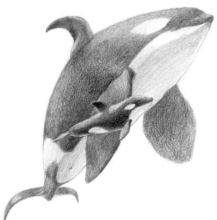

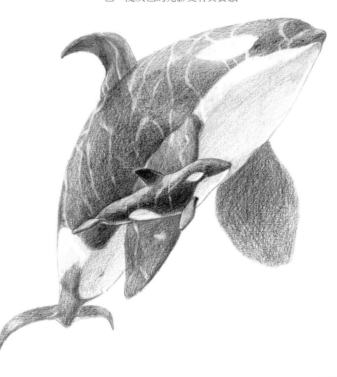

小　結

　　虎鯨的眼睛並不明顯，整個畫面顏色最重的地方應該出現在視線最集中處，也就是小鯨身體的明暗交界線。但最黑部分面積不宜過大，否則反而使畫面沒有重點。

3.7 爬行動物

繪畫要點：

1 先畫出整體明暗，再來勾小細節。

2 同樣是紋路和斑紋，應有所取捨來刻畫。

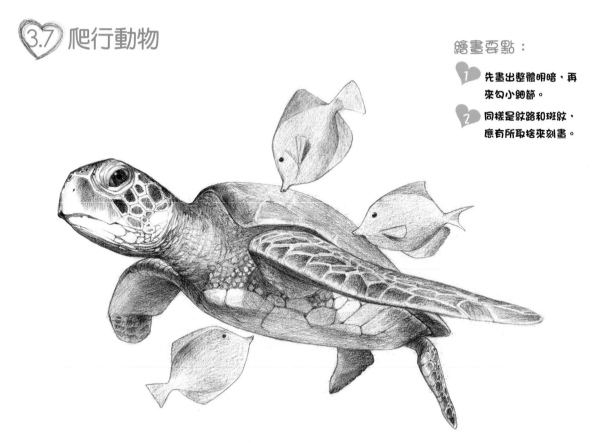

Turtle 動物中的老壽星——海龜

總是保持淡定風度的大海龜，可是壽命最長的動物之一。不管甚麼情況都能泰然處之的態度，也許就是"龜爺爺"的生活智慧吧。

第一步 畫線稿

01

先用 HB 鉛筆輕輕用直線畫出海龜外圍的框線。頭和龜
的位置是重點。

02

這個構圖有點平，於是在上下加上幾條小魚。也使畫面
更熱鬧。

03

大致畫出四肢、頭部五官、腹甲和背甲的大概位置，畫
出背甲隆起、腹甲平坦的特徵。

04

擦去不需要的大輔助線，將轉折的地方畫得圓潤一點。小
魚的輪廓也即時整理出來。

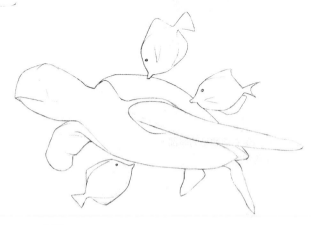

05

將草稿擦淡,勾畫出平滑整潔的線稿。海龜的線稿會比
較複雜,這裡先畫外部的大輪廓。

06

小魚的線稿也一起畫好。看一看整體這類似剪影的效
果,各部分是不是合理,沒有問題了就進行下一步。

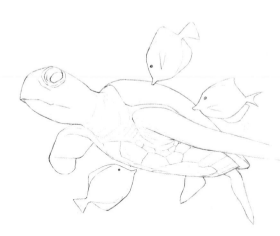

07

畫平坦的腹甲上面的骨縫,分為腹部和身側兩個部分。
鰭足連接到身體的部分有一圈皺摺,要和腹甲區分開。

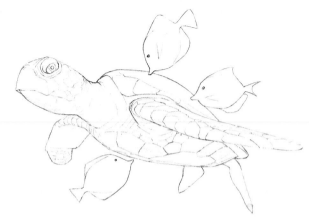

08

繼續畫其他部分的線條。鰭足上的紋理線條順著結構轉
折。表現出它側面的厚度。這些線條應比輪廓線略輕。

第二步 鋪底色

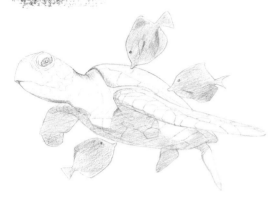

01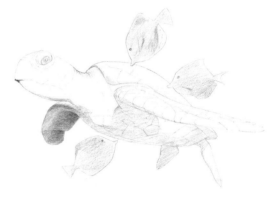

將海龜腹部和鰭足底部暗面的範圍平鋪上灰色，小魚也平塗上一層顏色。

02

加深海龜右前鰭足的暗部。先加重側面的明暗交界線，畫出體積感。

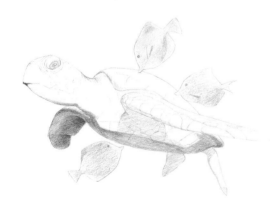

03

加重腹部和脖子下方的陰影。因為水中光線反射的關係，底部的陰影並不會太重。

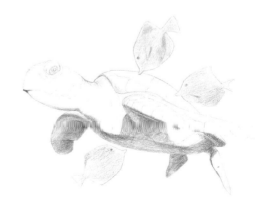

04

畫左前鰭足的光影。這裡的重點也是明暗交界線，交界線左右的陰影同樣不用太重。

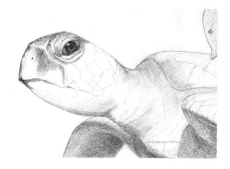

頭部始終是畫面的重點。海龜身上的細節十分豐富,畫明暗不需要做到太細。畫花紋不需要太多技巧,最重要的是有耐心。

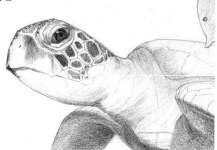

06

繼續畫頭部的花紋。排線整齊一致,然後畫每一塊小格之間的縫隙。線條轉折的地方稍加重。

07

畫脖子下方的陰影和脖子的皺摺。脖子是圓柱體,皺摺按照形體特點來排列。

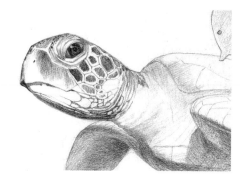

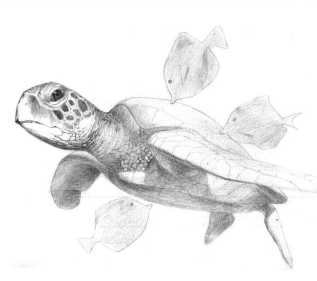

08

接著畫脖子到肩部的小結構。注意觀察背甲和身體的連接處有一個轉折。

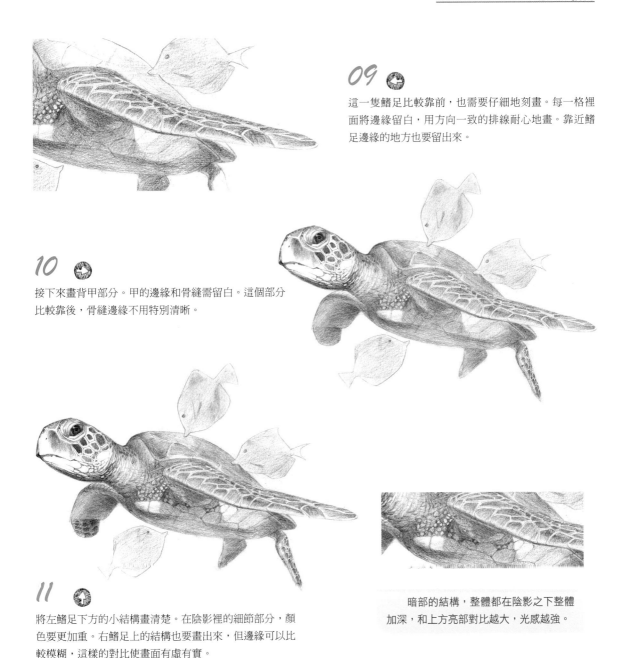

09

這一隻鰭足比較靠前，也需要仔細地刻畫。每一格裡面將邊緣留白，用方向一致的排線耐心地畫。靠近鰭足邊緣的地方也要留出來。

10

接下來畫背甲部分。甲的邊緣和骨縫需留白。這個部分比較靠後，骨縫邊緣不用特別清晰。

11

將左鰭足下方的小結構畫清楚。在陰影裡的細節部分，顏色要更加重。右鰭足上的結構也要畫出來，但邊緣可以比較模糊，這樣的對比使畫面有虛有實。

暗部的結構，整體都在陰影之下整體加深，和上方亮部對比越大，光感越強。

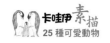
第三步　逐步細畫

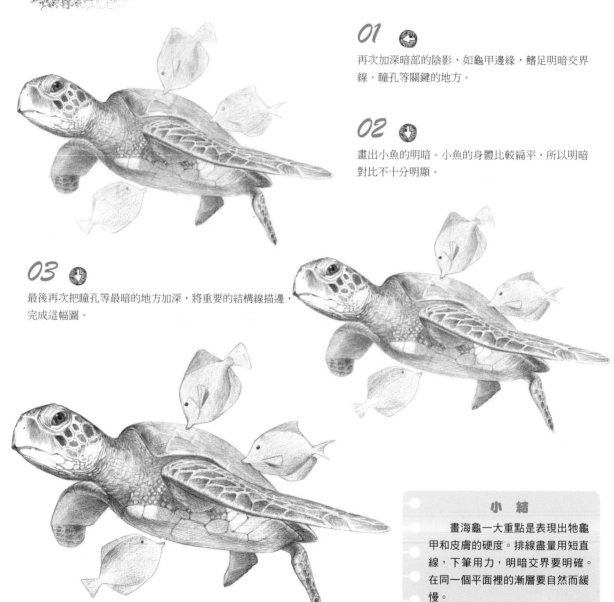

01 🐢

再次加深暗部的陰影，如龜甲邊緣，鰭足明暗交界線、瞳孔等關鍵的地方。

02 🐢

畫出小魚的明暗。小魚的身體比較扁平，所以明暗對比不十分明顯。

03 🐢

最後再次把瞳孔等最暗的地方加深，將重要的結構線描邊，完成這幅圖。

小　結

　畫海龜一大重點是表現出牠龜甲和皮膚的硬度。排線盡量用短直線，下筆用力，明暗交界要明確。在同一個平面裡的漸層要自然而緩慢。

繪畫要點：

1 臉部整體顏色都淺，但該有的結構要畫明確。

2 鰭的透明質感可以通過畫背景來表現。

始終微笑 的 小精靈——六角恐龍

Hexagon dinosaur

墨西哥鈍口螈也叫美西螈，被戲稱作六角恐龍，總是一副溫柔微笑的萌態，令人看到牠心情也跟著好起來。

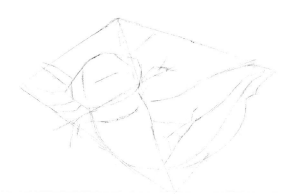

01

首先輕輕畫出整體的構圖。先分成身體和尾巴兩部分，確定好各自的位置，身體再分成頭部和其他部分。

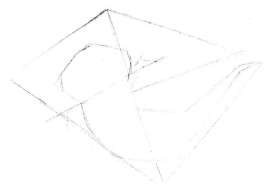

02

在大輪廓下，用直線分別確定各個部位的比例和位置，先軀幹，再到四肢，再到頭上的"犄角"。

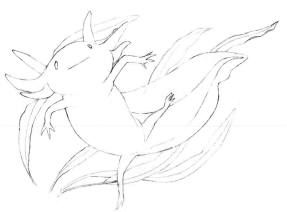

03

將草稿擦淡，畫出明確的線稿。依然是按先畫軀幹再畫四肢的順序。身體的線條要流暢有力。

04

畫出背景的水草。水草的動態設計不要跟主體平行，有一定的錯落穿插會使畫面更有韻律。

第二步　鋪底色

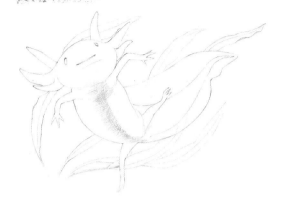

01

從身體的明暗交界線開始畫。小蠑的身體是白色，但面對畫面的胸腹部都處在暗面，要大膽使用灰色來塑造體積感。

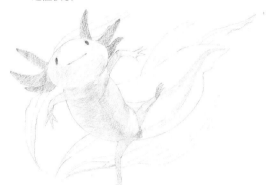

02

用 HB 鉛筆畫出整個身體的暗部。明暗交界線保持顏色最深的狀態。

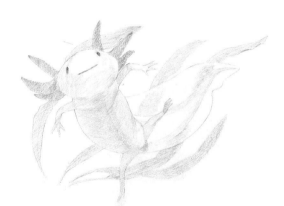

03

將背後的水草平鋪上一層淺灰色。不需有太多的深淺變化，背景的平面感更能襯托主體的體積感。

04

再次回到身體，依然從明暗交界線開始加深。身體可以看作類似圓柱體，表現出亮面、暗面、明暗交界線和反光。

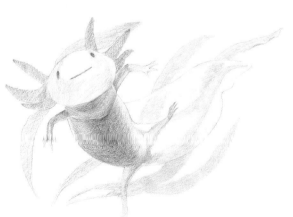

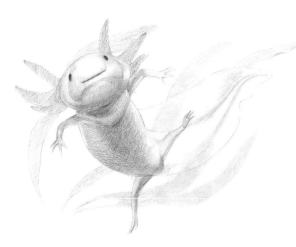

05 🕐

用 HB 鉛筆畫頭部的明暗。先在心中給小蠑臉上畫一條中線，雙眼和下巴的位置在中線兩邊，要左右對稱。

> 畫這一類結構不是十分清楚的動物，可以同時參考一下該動物其他姿勢的圖片，瞭解基本結構再下筆，畫面會更有説服力。

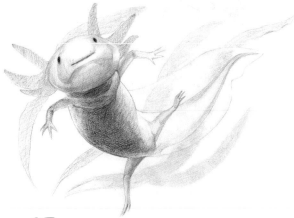

06 🕐

再次加重身體最暗的部分以及四肢小小的明暗。

07 🕐

畫六根 "犄角"。其實這是牠的鰓。每一根分成兩個部分，較硬的鰓耙當作圓柱體簡單畫一下明暗，紅色的鰓絲平塗。

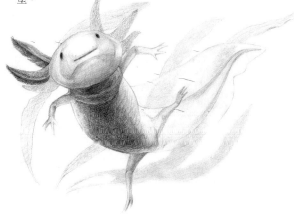

08 🕐

一根一根耐心畫出各自的明暗變化。身體是白色而鰓是紅色，所以鰓整體的色調都比頭部重。

第三步 逐步細畫

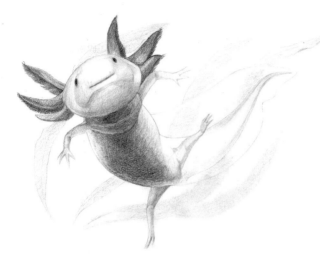

01

分別畫好六根鰓後，整體看一下它們的顏色深淺是不是一致。將紅色鰓絲整體加深，眼珠加深，成為整個畫面最暗的地方。

02

最後整體描邊，然後把水草的明暗簡單交代一下。被透明魚鰭遮住的部分塗出淡淡的剪影即可，不需畫細節。

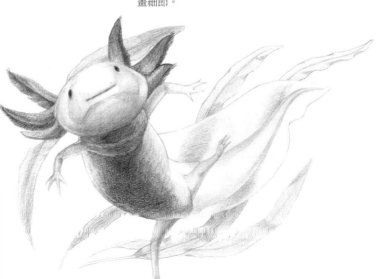

小 結

大部分都是白色皮膚的小動物，要將很大精力放在刻畫牠的暗面陰影上，明暗交界線附近要大膽去畫，有暗部的對比，亮部的白色固有色才能更好地表現出來。

3.8 食草動物

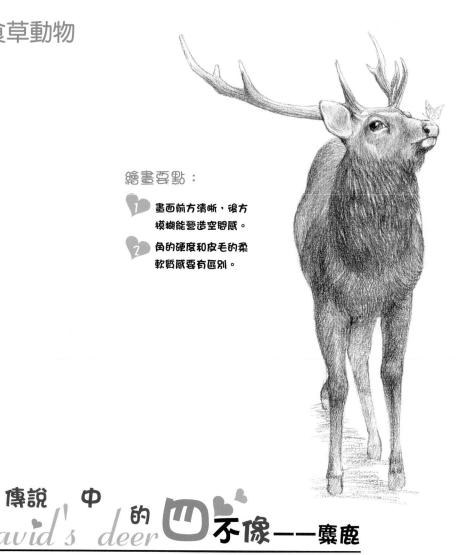

繪畫要點：

1. 畫面前方清晰，後方模糊能營造空間感。

2. 角的硬度和皮毛的柔軟質感要有區別。

David's deer 傳說 中 的 四不像——麋鹿

傳說中的神獸"四不像"——麋鹿，是吉祥的化身，也是中國特有的珍稀動物。

第一步 畫線稿

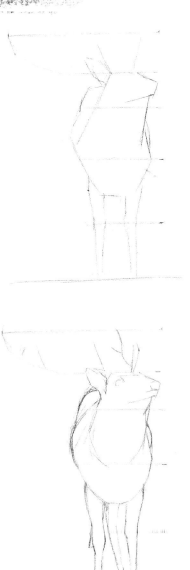

01

首先用 HB 鉛筆簡單劃分麋鹿角、頭、頸、胸、腹、腿的比例,用直線迅速勾勒出結構框。

02

由方到圓,畫出較詳細的肢體各個部分形態。畫胸廓的時候,務必無視頭頸線條,畫出渾圓的軀幹。

03

擦淡草稿線條,畫出準確的線稿。外輪廓的線條比較重,以強調結構。

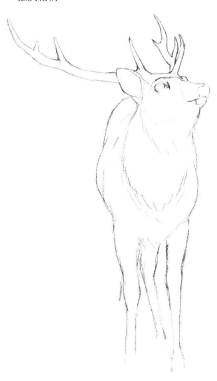

第二步 鋪底色

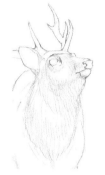

01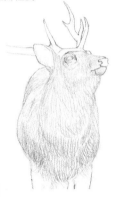

從頭部開始鋪色。順著毛髮生長方向排線。臉部的毛十分短,用線短而輕淺。

02

麋鹿脖子下方有十分厚實的長毛,背部的毛則會短一些。畫長毛的線條較長,尾端帶一些弧度。畫身體時注意肚子和後腿外側的位置關係。

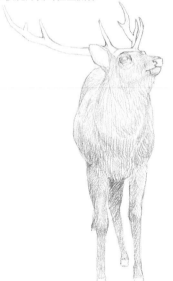

03

鋪上四肢的底色。後腿顏色較重,筆觸可以較凌亂,和排線整齊的前腿相對比,能表現前實後虛的空間感。

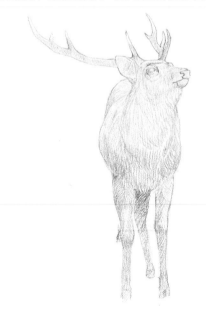

04

用短直線鋪上角和耳朵的底色。麋鹿的毛髮比較粗糙,畫時用筆可以隨意一些,營造蓬鬆的質感。

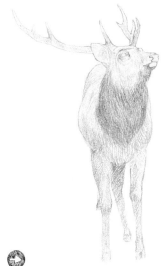

05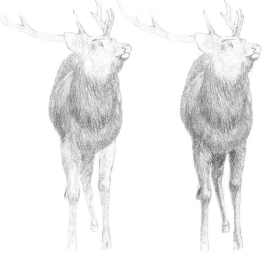

脖子下方的陰影最重且處於畫面中心，從這裡開始加深。用筆方向和第一層應形成一定交叉角度，畫出毛茸茸的感覺。

06

進一步加深身體和四肢的暗部，一步步加強整體的體積感。脖子和身體連接處和後腿是需要特別加重的地方。

07

仔細刻畫五官。線稿十分重要。鋪上顏色後，要再次加重線稿。眼角、瞳孔、鼻孔一直是重點。

08

素描是一個層層深入，不斷完善的過程，這個過程中隨時保持每一步結束時，頭部都是畫面的重點。

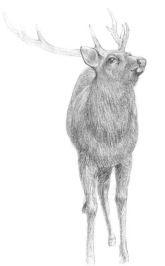

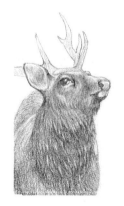

09

用 4B 鉛筆,再次從脖子處的長毛開始加深。這一片毛髮面積大,又處在畫面中心,需要整理出一縷一縷整齊排列的狀態。

10

其他部位的暗部隨著一起加深。耳朵和脖子的兩邊需要加深強調。

11

將 4B 或 6B 鉛筆削尖,加深瞳孔和鼻孔。然後將脖子看作圓柱體,順著毛髮生長方向,加深暗部。

12

用短直線畫出鹿角的暗部,然後用硬線條畫出角上的紋路。亮部適當留白。

第三步　逐步細畫

01

這樣一幅沒有甚麼背景的畫，需要主觀對畫面做一些有點誇張的處理以表現空間感。將後腿的下部分用軟橡皮擦得比前腿淡一些，模糊一些，能加強透視的感覺。

02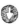

最後再強調一下外輪廓線條，在麋鹿鼻尖停上一隻小蝴蝶，完成。

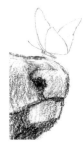

麋鹿身體沒有斑紋，畫面容易變得灰且凝重。可以簡單加上一些輕巧的小點綴，使整張畫生動起來。

Zebra 長花紋的馬兒——斑馬

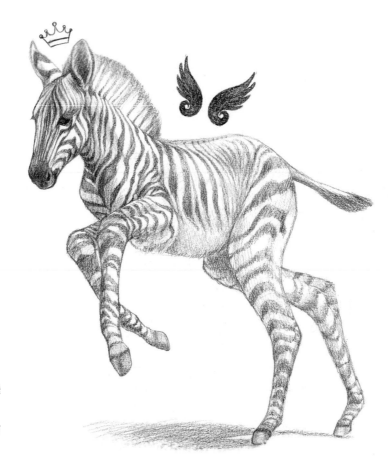

繪畫要點：

先畫整體明暗，然後
再來畫斑紋。

斑紋隨著身體起伏有
所變化。

努力練習奔跑的小斑馬，總有一天會成為馳騁草原的飛馬小王子。

第一步 畫線稿

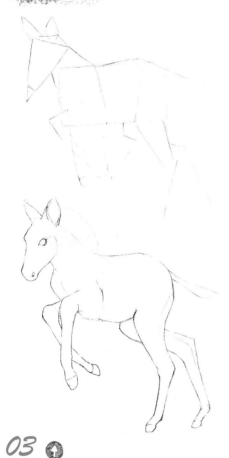

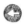 *01*

用直線組合的圖形畫斑馬的身體結構。先用矩形表示身體，頭部用三角形，然後連線確定脖子的位置，最後畫腿。

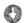 *02*

在幾何形體的基礎上用直線找出胸、腹部和四肢的各自位置。頭部五官依然是先找中線。

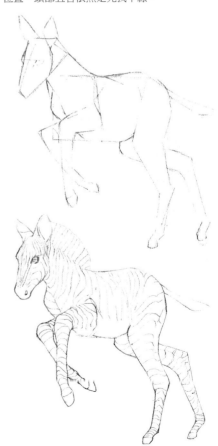

03

清理草稿，將線條轉角處修圓潤，仍然保留一些地方的直線，畫出清晰線稿。

04

斑馬的斑紋是非常重要的裝飾，畫的時候不可全部畫成平行線，要根據肌肉起伏有所變化。可將斑紋分成不同的組，比如按額頭、臉部、脖子、肚子、背部和四肢各自分組。分好組後，再畫出裡面的各條斑紋。

第二步　鋪底色

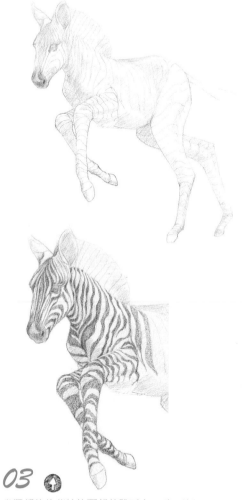

03 ⬆

身體部位的花紋比頭部整體要寬。耐心將每一條斑紋的走向和形狀分析清楚，先畫寬的部分再畫窄的部分，然後連接起來。

04 ◉

同樣畫出後半身的花紋。這裡光線是從後方照射過來，背部是受光面，顏色較淺。肚子留白。

01 ◉

先將小斑馬當作白馬來畫整體的明暗。脖子下方和肚子下方是主要暗面。另外斑馬的嘴部是黑色，把它當作深色立方體畫出明暗。

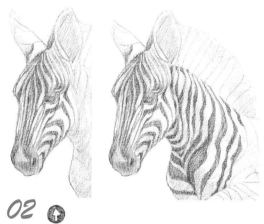

02 ⬆

從頭部開始平塗身體花紋。隨時觀察斑馬的肌肉形狀，較平坦的部分花紋要粗一些，轉折的地方變細。

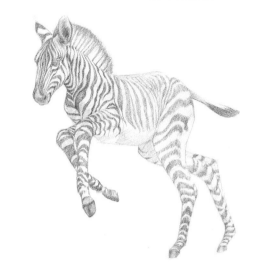

第三步 逐步細畫

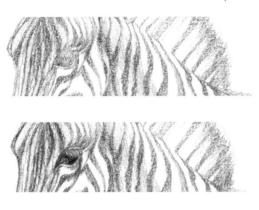

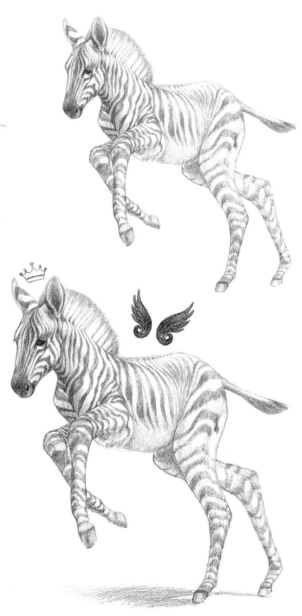

01

畫出小斑馬的眼睛。馬兒的眼睫毛都十分長,將鉛筆削尖,簡單畫出睫毛邊緣形狀,加深眼瞼和眼珠。

02

將斑馬的花紋加深一遍。這一步只要加深每條斑紋處在暗部的部分,留出亮部,使用按毛髮生長方向排列的筆觸。

03

畫地面的陰影,加上裝飾小圖案。素描也可以很可愛,有裝飾感噢。

小 結

有斑紋幫助刻畫體積感,白色毛髮的明暗便可以簡化一些。馬兒的肌肉十分強壯,脖子和腿部的肌肉需格外強調。畫面最深的地方是眼睛和鼻孔。

❤ 3.9 食肉動物

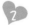

身披 "雲朵" 的 豹 ——雲豹
Neofelis nebulosa

雲豹是豹科動物中體型最小隻的，但戰鬥力依然非常厲害。牠們身側有美麗的像雲朵一樣的斑紋，擅長在大樹上跳躍，動作十分優雅。

第一步 畫線稿

02

分別畫出頭、頸、胸、腹、四肢、尾巴的位置,注意各部分的比例。

01

首先用 HB 鉛筆輕輕畫出大構圖。用長直線將雲豹的大位置標示出來。

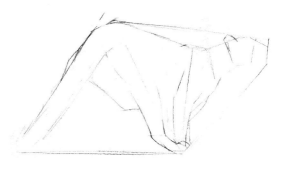

03

擦去大輔助線,將雲豹形體較準確地畫出來,盡量用直線條簡化。

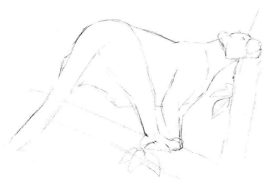

04

擦淡草稿,畫出清晰的線稿,骨骼關節轉折處用筆加重,讓身體內的線條較清楚。

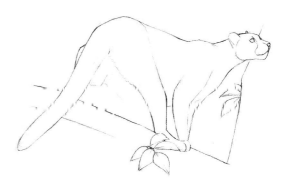

第二步 鋪底色

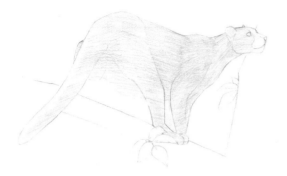

01

雲豹的身體沒有甚麼白色，首先輕輕平鋪一層淺灰色。這時筆觸不用太細膩，快速鋪完底色。

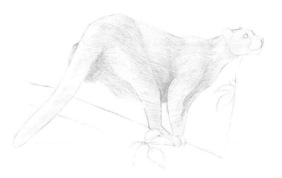

02

暗部繼續加重。將筆削得尖一些，畫出頭部的明暗，主要是臉頰和嘴巴的陰影。光源方向與身體一致。

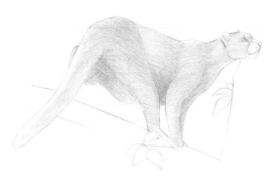

03

將暗部加重，畫出身體基本的大體積感。注意前腿和後腿並不是從肚子下方直接長出來的，支撐它們的骨骼從後背開始延伸出來。

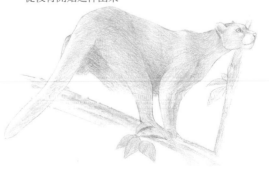

04

畫出雲豹站立的枝幹。雲豹個子雖小，也屬於大型貓科動物，牠站立的枝幹得夠粗壯。

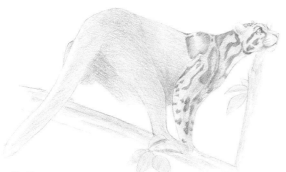

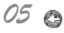

05

從頭部開始畫雲豹身上的斑紋。先根據身體的起伏,輕輕畫上花紋的外輪廓。然後用平行的筆觸畫深色花紋。前腿和胸部的結構要區分開。

06

繼續畫背部花紋。這一側的身體比較平坦,沒有太多起伏變化。

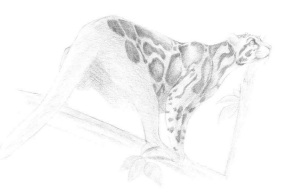

07

畫出其他部位皮毛的花紋。注意觀察尾巴,尾巴骨頭是脊椎的一部分,找出從背部延伸下來的尾巴中線,在左右畫出大致對稱的紋樣。

08

將暗面統一加深。尤其是肚子下方,是身體顏色最深的部分。

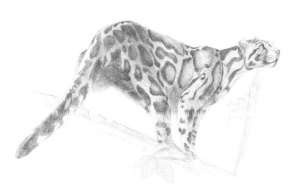

第三步 逐步細畫

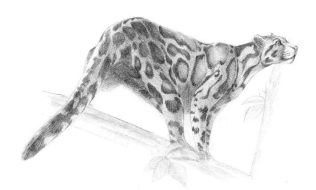

01 ➡

再次加深暗部最暗的地方。雲豹的身體沒有明顯的明暗
交界線，從暗部到亮部的漸層要自然平滑。

02 ◉

加深每一個斑紋最靠外圍的毛髮，邊緣不需太清晰，也沒
有明確高光。頭部的刻畫跟身體一同進行。

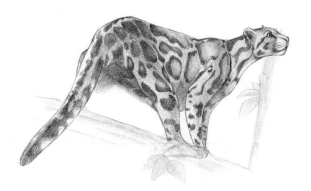

> 　畫五官尤其眼睛時應將筆削尖，畫出眼角、眼瞼、
> 瞳孔、高光這些重要結構。它們佔地雖然小，也要交
> 代清楚。

03 ⬇

最後把背景畫得更明確，雲豹的身體輪廓加深強調一下。

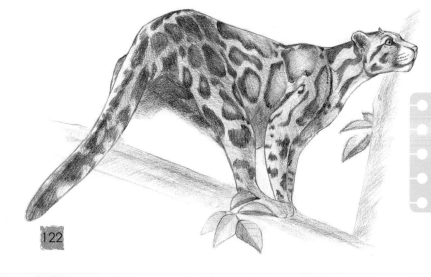

> ### 小 結
> 　畫雲豹身體的時候，筆不需削
> 入尖，一些粗粗的筆觸更能體現皮
> 毛質感。但臉部的斑紋則需用細筆
> 尖精確描繪。有粗細對比，整個畫
> 面方能重點明確。

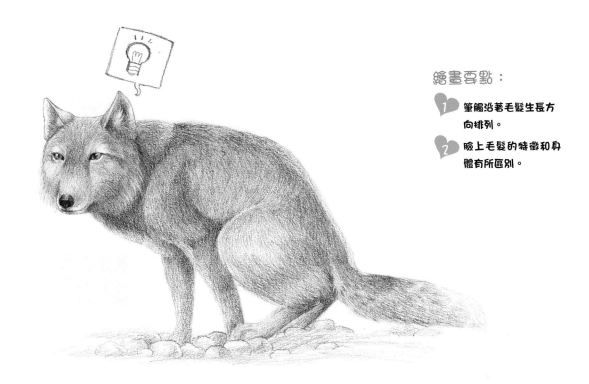

繪畫要點：

1 筆觸沿著毛髮生長方向排列。

2 臉上毛髮的特徵和身體有所區別。

奔跑在青藏高原上的生靈——藏狐

Vulpes ferrilata

同樣是狐狸，差別怎麼這麼大呢？雖然沒有其他狐狸族類聰明漂亮的外表，大臉盤的藏狐卻呆萌得獨具特色，而要論起才智和身手，牠也是一點不弱噢。

123

第一步　畫線稿

01

先用直線劃分出藏狐身體各部分的大概位置。

02

先畫臉部中線,將五官用直線標示出來,同時標出四肢和
尾巴的位置。

03

擦去輔助線,將各個線段連接得更自然一些,再加上一
點背景。

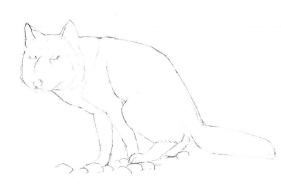

04

擦淡草稿,畫出明確的線稿。外輪廓、嘴巴、眼睛等重要結
構顏色較重,其他結構線條較輕。

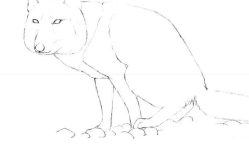

第二步 鋪底色

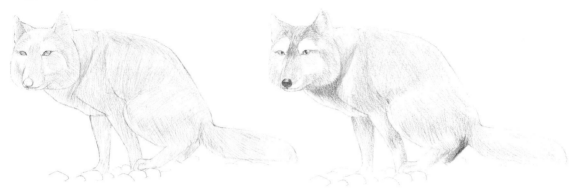

01

平鋪一層底色。臉部的線條一定要排列整齊，按照毛髮生長方向鋪線。

02

畫出頭部和身體顏色最重的地方。狐狸臉上的毛較短，用細密的短直線排列整齊，身體則使用較粗獷的筆觸。

03

用 2B 鉛筆畫較深的毛色。先把深色毛髮範圍平塗出來，依然是頭部精細身體粗略。

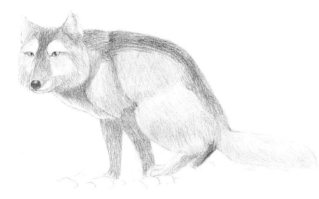

04

畫狐狸的臉部。將 HB 鉛筆削尖，畫臉上淺色毛髮的部分。先按照毛髮生長的方向平鋪，再手上用力，畫出臉部的明暗。藏狐的頭看起來那麼寬主要是因為兩頰毛比較長，臉其實沒那麼大。臉上和頰邊長的毛髮方向不一樣，注意區分。

05 ⬅

從脖子開始畫藏狐的身體。臉部毛髮的輪廓靠深色
的脖子反襯出來。交界的地方務必注意。

06 ⬅

全身按照毛髮生長方向整齊排列筆觸。背部和側面
的皮毛生長方向不一致。

07 ⬅

加強身體的體積感。主要加深暗部。背部到身體側面
毛髮生長方向不同，要做到自然漸層。

08 ⬅

用更粗更短的筆再次加深身體暗面，塑造體積感。背
部留出一小片不加深，表示脊椎另一邊被逆光照射到
的平面。

第三步　逐步細畫

01 🕐

把 4B 或 2B 鉛筆削尖一些，用細膩的筆觸將皮毛深色部分、身體陰影最重的部分、眼珠和鼻子這幾處地方再次加深。

藏狐身體整體偏灰，鼻子和瞳孔一定要塗黑，而眼睛高光保持銳利，這樣能使整體調子層次變得豐富一些。

02 🕐

畫出背景小石子的大明暗和藏狐在地面的陰影。

03 🕐

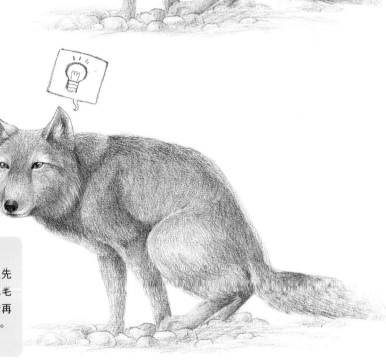

最後將耳朵邊緣的線條加強，用細膩而顏色深的筆觸整理一下藏狐的皮毛，最後加上有趣的畫面小裝飾。

小　結

畫大片的深色毛髮，步驟是先鋪底色再上明暗，而畫大片淺色毛髮上的小片斑紋，則先上大明暗再鋪小斑紋，最後再整體強調明暗。

3.10 林鳥

繪畫要點：

1 鳥兒的身體都像一顆
圓球，畫出圓圓的體
積感是重點。

2 先畫整體體積，然後
再畫羽毛。

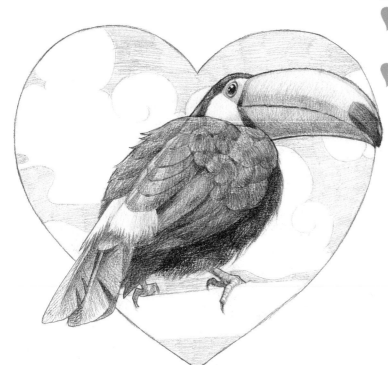

大嘴巴的 Barbet 小鳥
——巨嘴鳥

世界上嘴巴最大的小鳥，外表喜感，性格也十分活潑好動。從樹木果實到小動物，牠們的食譜內容相當
豐富，好一隻大嘴的愛吃鬼。

128

第一步 畫線稿

01

選定身體上最突出的點，用直線連接，畫出整體結構線。將小鳥分成頭部和身體兩部分，分別用直線劃分出各個部分佔據的位置。

02

進一步劃分出頭部和身體各個重要結構的位置。

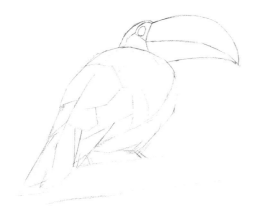

03

擦去輔助線，將小鳥主要輪廓的大線條畫出來。畫到身體部分時注意保持球形的體積感。

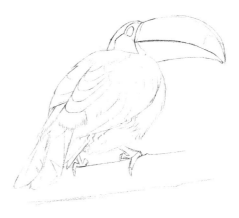

04

將草稿顏色擦淡，定下線稿。嘴巴質地堅硬，線條需粗硬，身體部分則比較柔軟。

第二步　鋪底色

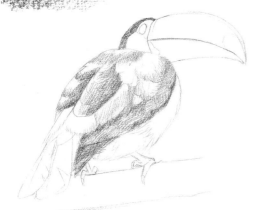

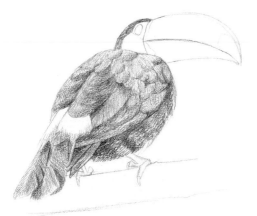

01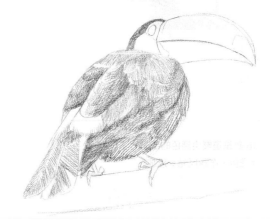

先鋪黑色羽毛部分的底色。這裡直接用 4B 鉛筆畫出暗部，筆觸按照羽毛生長方向排列。

02

用 2B 鉛筆平鋪出黑色羽毛亮部的底色。小鳥肩部的覆羽比較柔軟，尾則質地硬，注意區別下筆的力度。

03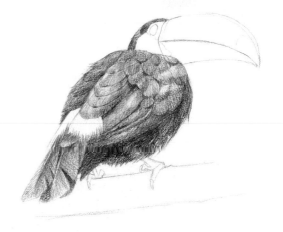

加深黑色羽毛的暗部。小鳥的肚子是完全在陰影裡的，因此顏色最深。

04

用 4B 或更軟的鉛筆再次加深最暗的部分。當黑色羽毛畫到位了，白色羽毛自然就被襯托出來了。

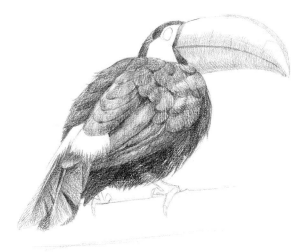

05

畫小鳥最絢麗的大嘴巴。先確定好嘴巴上方的中線,用 HB 鉛筆畫出嘴巴的暗部。淺色部分的排線務必整齊細密,不能亂。

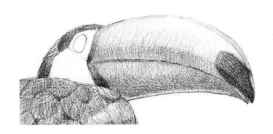

06

換 4B 鉛筆畫嘴尖深色的部分。注意中線往右的部分留出一小片淺色,作為反光,以加強體積感。嘴巴縫隙要加重。

07

接下來畫眼睛。先淺淺畫出眼睛的範圍,再將瞳孔塗黑,最黑的地方留出高光,用這樣的黑白對比體現眼睛的深邃。

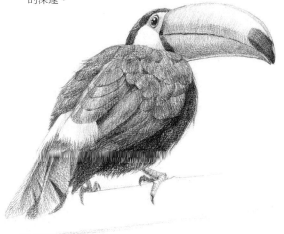

08

畫出小鳥的爪子。靠近視線的一隻爪子明暗細節比較清晰,遠處一隻則用灰色畫出剪影即可。通過清晰度的對比,呈現畫面的空間感。

第三步　逐步細畫

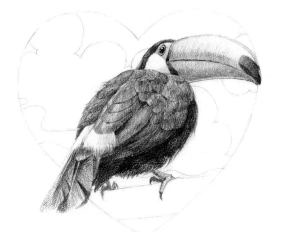

 01

最後給主體設計一個可愛的背景。天空和雲朵非常適合小鳥。嘴巴和尾羽稍稍破出背景框，使畫面活潑。

02

將天空用均勻的線條平塗上顏色。這裡留白的雲朵安排在黑色羽毛後面，以免天空顏色跟鳥兒顏色接近而使畫面重點混亂。

03

將鳥兒外輪廓和背景輪廓都強調一下，畫出有裝飾效果的邊線。

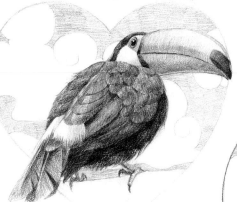

> **小　結**
>
> 　　鳥兒身上的羽毛分為覆羽、飛羽、尾羽幾個大組，確定好每一組所佔的面積後，選出一部分有代表性的羽毛重點刻畫形狀。並不需要每一片都畫出來。

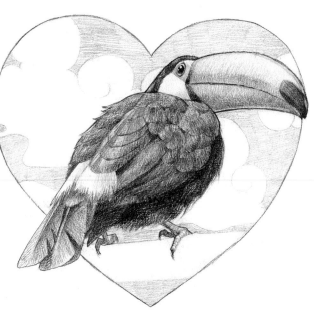

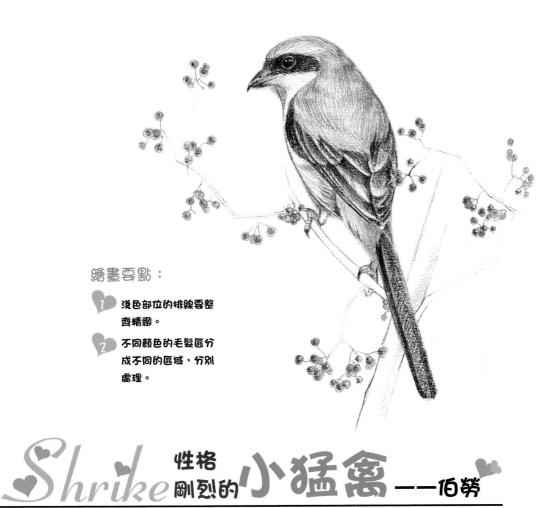

繪畫要點:

1 淺色部位的排線要整齊精緻。

2 不同顏色的毛髮區分成不同的區域,分別處理。

Shrike 性格剛烈的 小猛禽 ——伯勞

個子小小的伯勞,性格卻十分凶悍,被稱為"鷹不落"或"虎伯勞",是一種小猛禽。尖銳的爪子和喙都是牠的武器。

第一步　畫線稿

第二步　鋪底色

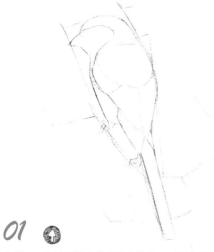

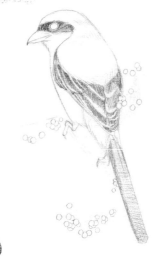

01 ⬆

先用 HB 鉛筆用長直線畫出大輪廓，區別出頭部和身體。身體按照背羽、飛羽、尾羽分成不同區域。

01 ⬆

先將黑色部分的羽毛按生長方向平鋪一層。飛羽的邊緣留白。眼睛部分的毛髮用筆要細膩準確。

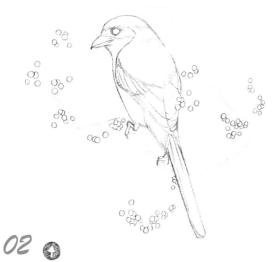

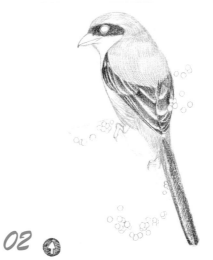

02 ⬆

擦淡草稿，畫出詳細清晰的線稿。除了嘴和腳，鳥兒身上的線條都應柔軟輕巧。

02 ⬆

用尖細的 HB 鉛筆畫淺色背羽。將 4B 鉛筆削尖，加重黑色羽毛的暗部和陰影。

第三步 逐步細畫

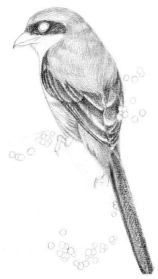

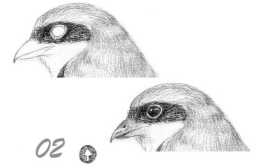

02

畫眼睛和喙。伯勞的眼神十分銳利。瞳孔是顏色最
深的地方,不要忘記留高光,畫出眼臉在眼珠上的
陰影。嘴巴的堅硬通過邊緣清晰的高光來表現。

01

用 HB 鉛筆仔細畫腹部淺色羽毛的暗部。並加重背部
羽毛層次。

03

再次加重瞳孔和羽毛間的陰影等顏色最重的地方。畫
出爪子和背景。

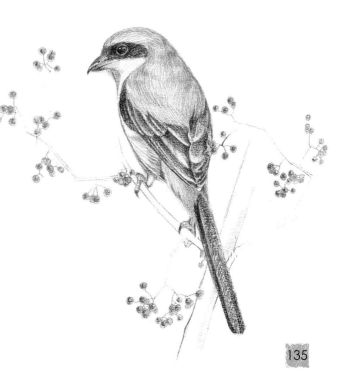

小 結

　　伯勞的羽毛顏色簡潔分明,畫
的時候淺色羽毛的暗部和深色羽毛
的亮部不要混淆了。方法是使用不
同硬度的鉛筆來畫,然後將黑色部
分層層加深到分明為止。

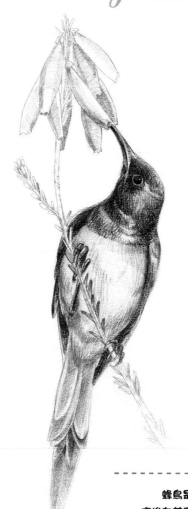

吃花的 小小 H*ummingbird* 鳥兒——蜂鳥

繪畫要點:

1 主體鳥兒和花朵的互動是畫面重點。

2 黑色羽毛的高光表現了光滑的質感。

蜂鳥是世界上最小的鳥類,也是最小的溫血動物。牠們小巧美麗,穿梭在花叢間,吃花蜜,順便傳播花粉。

第一步 畫線稿

01

盡量用長線條簡化整體形狀，鳥兒的身體動態和花枝形成一定角度，造出錯落有致的視覺效果。

02

清理草稿，畫出清晰的線稿。

第二步 鋪底色

01 ⬇

用 4B 鉛筆畫黑色羽毛，HB 鉛筆畫白色羽毛。鳥兒額頭、臉、頸部的結構靠得比較近，要區別開來。

02 🔄

細心畫出眼睛和爪子，將羽毛暗部加深。筆觸與羽毛生長方向一致。

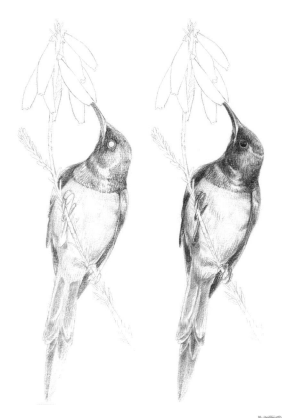

第三步 逐步細畫

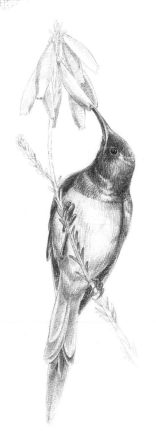

01

用削尖的 HB 鉛筆畫出花朵的明暗。雖然它處在畫面的次要位置，但卻是重要組成部分。所以刻畫仍應細緻，但明暗對比差距不用太大。

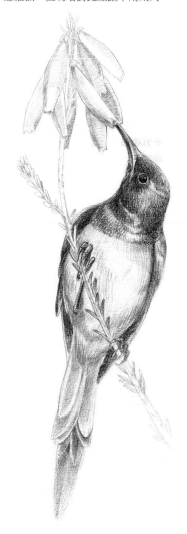

02

最後將 4B 鉛筆削尖，再次加深畫面最重要的部分，如瞳孔、翅膀和身體之間的縫隙等。

小 結

　　小鳥的身體和頭部都是圓圓的，可以當作不太規則的球體來畫明暗。黑色頭頸和白色肚子雖然顏色不同，但作為一個整體，它們有同一個光源，同一條明暗交界線，亮部也在相同面。

3.1 水鳥

繪畫要點：

1 企鵝的羽毛短而光滑，筆觸不能太明顯。

2 小企鵝的毛是淺灰色的，由於雪地對光反射十分強烈，身上陰影不明顯。

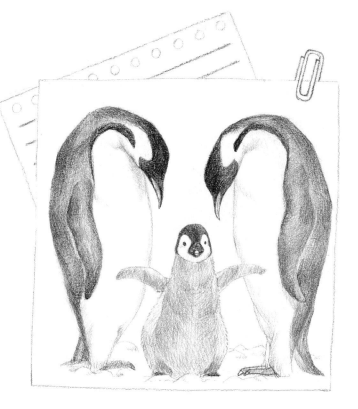

Penguin 南極一家人——企鵝

又是一年溫暖的夏季，企鵝寶寶出生了，為南極這片冰天雪地添添了許多生機。

第一步　畫線稿

01 先用直線構圖。三隻企鵝所處的位置大致左右對稱，因此外面設計一個傾斜的邊框，使整體構圖有一些變化。

02 用直線畫出三隻企鵝的大輪廓，企鵝身體儲藏了許多脂肪，所以肚子圓圓的，但脊背上沒有肉，所以背部主要用直線簡化，之間形成的夾角表示脊椎骨節。

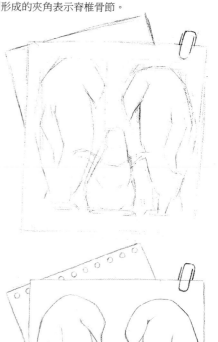

03 擦去大輔助線，將企鵝們的輪廓畫得更清楚一些。

04 擦淡草稿線，畫出完整的線稿。小企鵝還有一些絨毛，成熟企鵝的毛已經緊貼在身體上，看不出來毛的形態了。

第二步 鋪底色

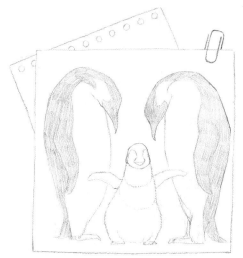

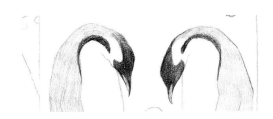

01

將大企鵝深色皮毛平鋪上一層淺灰色。邊緣要明顯。

02

削尖 4B 鉛筆，畫大企鵝頭部的黑色皮毛。皮毛的邊緣形狀需整齊流暢，後頸的地方慢慢漸層到灰色部分。兩隻一同進行。

03

在灰色皮毛上一層層加深暗部。鰭足的體積感要跟身體區別開，分別刻畫。

04

繼續加深灰色皮毛的暗部。背部脊椎每一個凸起的骨節下方都有一小片陰影。

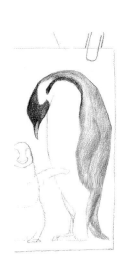

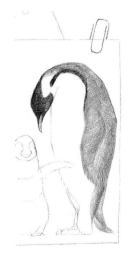

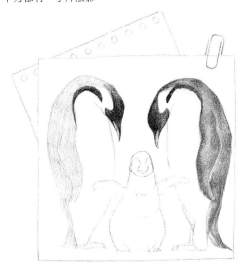

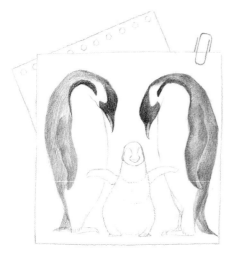

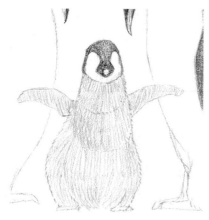

05

用同樣的方法和步驟畫另外一隻企鵝的灰色皮毛。鰭足在身體側面的位置靠加強兩側陰影來強調。

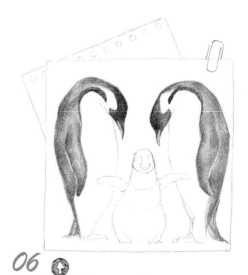

06

層層加深，以右邊一隻企鵝的深淺為標準，畫出同樣的體積感。

07

小企鵝身上是淺灰色的絨毛，用 HB 鉛筆平鋪上一層底色。頭部黑色直接用 4B 鉛筆畫出。

08

畫出小企鵝身體上和小鰭足上的陰影。第二層筆觸與第一層交錯，畫出毛茸茸的感覺。

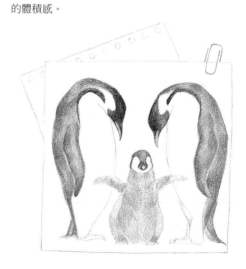

第三步 逐步細畫

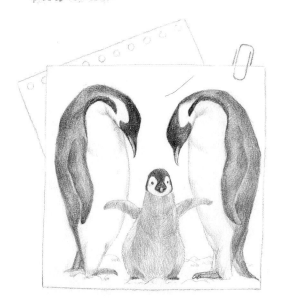

01

加深小企鵝頭上黑色皮毛的暗部，畫出牠的小眼睛。簡單交代大企鵝白色部分的陰影。

02

最後加深整個畫面中最暗的地方，將背景畫框整理一下，畫出帶裝飾性的線條。

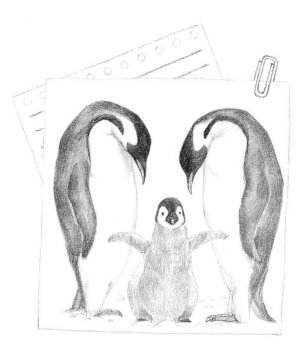

小 結

兩隻大企鵝低頭看向小企鵝的造形構圖將視線向畫面中心取焦，有小企鵝在中間，也使畫面雖然由黑、白、灰組成，但層次更豐富。

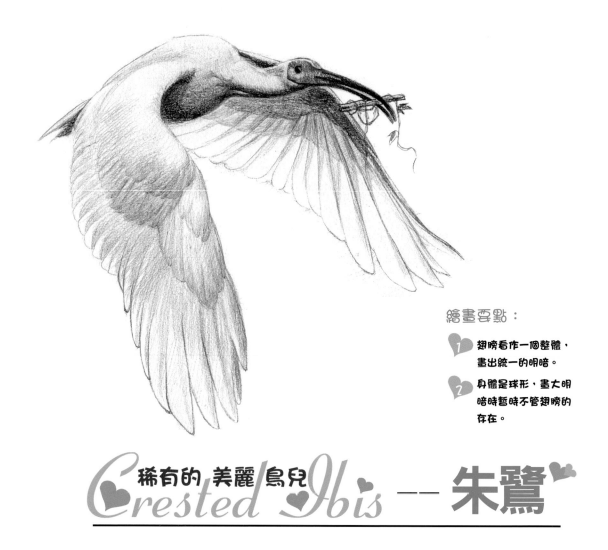

繪畫要點：

1 翅膀看作一個整體，畫出統一的明暗。

2 身體是球形，畫大明暗時暫時不管翅膀的存在。

稀有的 美麗 鳥兒 Crested Ibis —— 朱鷺

朱鷺被稱為 "東方寶石"，端莊優雅，傳說中是能給人帶來吉祥的美麗鳥兒。

第一步　畫線稿

01 ⬆

首先用 HB 鉛筆畫出大框架，然後用三條直線分別表示身體和雙翅的位置。

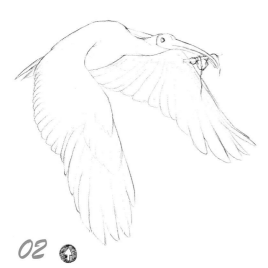

02 ⬆

整理線稿。翅膀部分先當作一片整體，畫出外輪廓線後再畫出一片片整齊的羽毛。

第二步　鋪底色

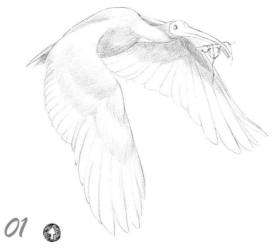

01 ⬆

用 HB 鉛筆將鳥兒身體和翅膀看作不同的部分，分別用淺灰色鋪出身體和翅膀下方的陰影。

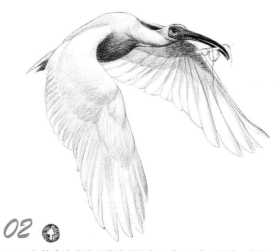

02 ⬆

用 2B 鉛筆畫出朱鷺 胭脂色的臉頰，嘴巴因為是黑色，顏色要加重。再加重身體和翅膀最暗的地方。

第三步　逐步細畫

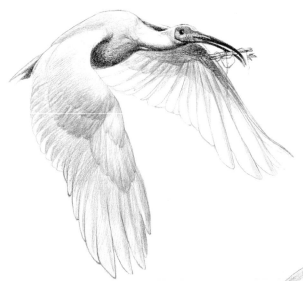

01 🐦

用較軟的鉛筆繼續加深暗部，用 HB 鉛筆輕輕整理
翅膀上每一片白色羽毛的細節。

02 🐦

畫出口裡銜著的樹枝。將身體和頭部的線條再強調
一下。後面一隻翅膀在靠近頭部的地方顏色漸漸變
淡，營造出空間感。

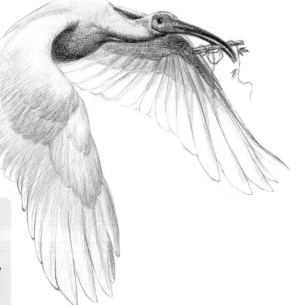

小 結

　　畫白色羽毛的方法主要在畫它的暗部，在用重色和
漸層的灰色畫好人體積感後，再使用 HB 鉛筆或 2H 等
更硬的筆描繪細節。整個畫面中要有變化豐富的灰色，
也要有提亮的白色和穩重的黑色。尋找最暗的地方，如
這裡的眼睛和嘴巴，塗到足夠黑，能增加層次感。

3.12 猛禽

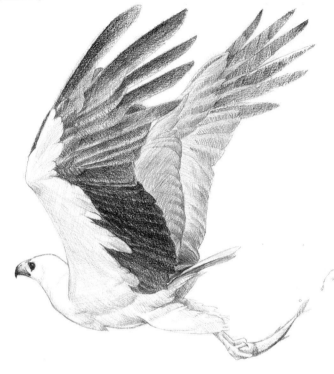

繪畫要點：

 黑色羽毛面積大，不能一概塗黑。

 兩隻翅膀前後的空間感是畫面重點。

白肚子的 Sea eagle 雕 先生 —— 海雕

白腹海雕是住在海岸邊的大型猛禽，愛吃魚，其他的小動物也是牠們爪下的獵物。這麼厲害的大鳥，也因為各種原因，數量越來越少。

第一步　畫線稿

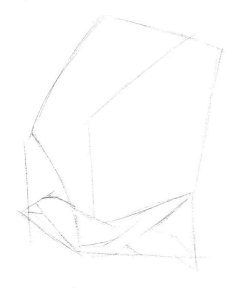

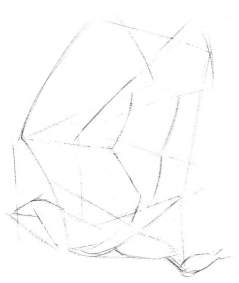

01

先用直線簡化出整個圖案的大範圍，在這裡面分割出身體和翅膀佔據的空間。

02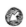

將每一隻翅膀分割為三個部分，畫出大輪廓。被遮住的後面一隻翅膀大結構也畫出來，便於後面的刻畫。

03

畫出精確的線稿。猛禽的翅膀寬大，和小鳥有一定差別。最長的一簇是初級飛羽，每一片的形狀都要交代清楚。往下的次級飛羽和三級飛羽排列緊密，沿著大輪廓畫出交疊的形態。

第二步 鋪底色

01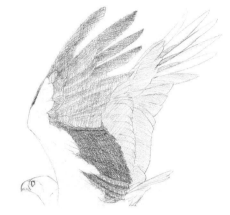

先畫黑色羽毛部分。展開的翅膀有一個轉折面,上半部分和下半部分光線不同。這裡直接用不同硬度的筆平鋪上底色。

02

用 HB 鉛筆鋪出後面一隻翅膀的底色。海雕翼展十分寬,雙翅之間距離遠,同時它處在受光面,因此顏色比前一隻翅膀要淺許多。

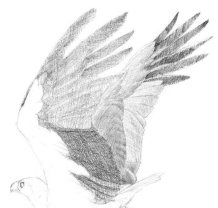

03

從最吸引人的初級飛羽開始加深顏色。羽毛是扁平形狀,保持筆觸整齊即可,不需太多明暗。

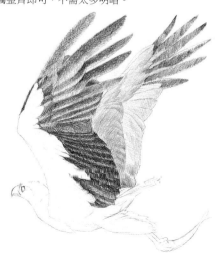

04

繼續畫前方一隻翅膀的暗部。重點是兩片相疊的羽毛之間的陰影。邊緣則留出淺色。

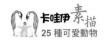

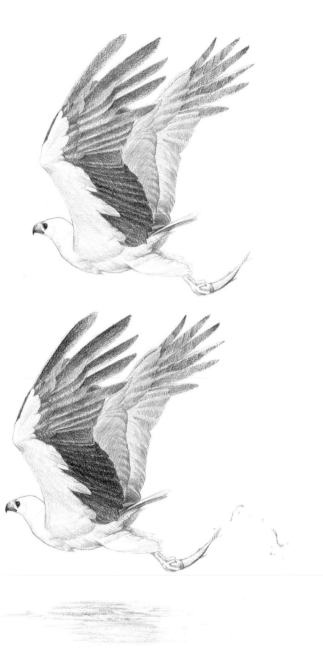

第三步 逐步細畫

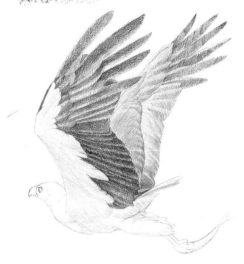

01 ⬆

用 HB 鉛筆按照相同的方法畫出後面一隻翅膀每一片羽毛的細節。然後鋪出白色羽毛的暗部。

02 ⬆

加深白色羽毛暗部，畫出眼睛和嘴。爪下的小魚交代一下大致明暗。

03 ⬆

最後再次加深整個圖最暗的部分，簡單畫一畫水面陰影，加幾滴水花增加動感。

小 結

　　前面一隻翅膀整體顏色重，深淺對比明顯，細節多，後面一隻翅膀顏色整體淺，看起來比較模糊，正是這樣的視覺對比讓人感覺這是一隻大型鳥類。另外身體主要線條和魚的中線連成一條流線型的弧線，使畫面有韻律感。

繪畫要點：

1 身體和頭部分別看做
不同的球體。

2 草葉的剪影增加畫面
裝飾感。

黑暗中的捕獵高手——貓頭鷹

長相獨具特色的貓頭鷹，世界各地都有關於牠們的千奇百怪的傳說。除了待在樹上，牠們還很喜歡在草地裡
活動。

01

首先用直線簡化出貓頭鷹的大致形態，草葉用單線表示，草葉的穿插要用心設計，盡量不要出現平行線。

02

先畫作為前景的草葉。這裡用筆盡量乾淨，一筆到位，後面直接做正式線稿的組成部分。

03

主角貓頭鷹的步驟就要多一些。用直線分別確定五官和翅膀的位置。

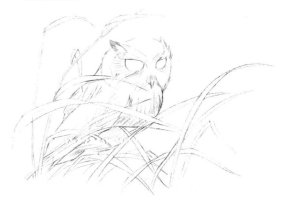

04

擦去輔助線，畫出毛茸茸的線稿。邊緣結構線用筆重，裡面的線條較輕。

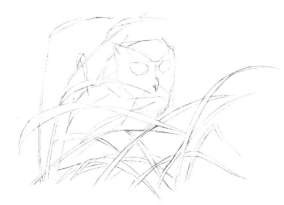

第一步　畫線稿

152

第二步 鋪底色

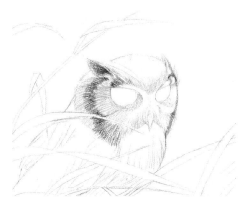

01 ⬆

從頭部開始，以兩眼之間為中心，以向外放射性排線畫臉盤毛髮。

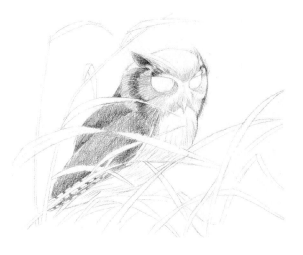

02 ⬆

接著用 2B 鉛筆平鋪翅膀和背部的深色羽毛。草葉的剪影留出空白。

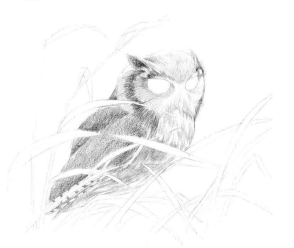

03 ⬆

按照毛髮生長方向畫胸部和頭部的淺色毛髮。身體下方肚子部分顏色比較深。

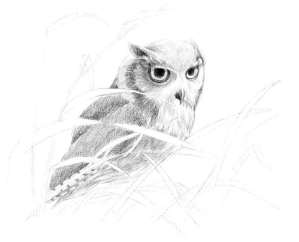

04 ⬆

將 4B 鉛筆削尖畫眼睛和嘴。眼珠中間的部分顏色加深。貓頭鷹額頭高，這個角度眼睛被眉弓遮住，高光不明顯。

153

第三步 逐步細畫

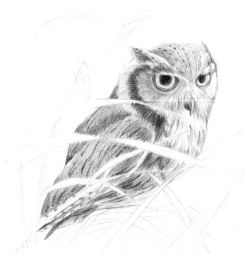

 01

順著毛髮生長的方向加深暗部，用 4B 鉛筆畫出羽毛上的斑紋。

02

前景的草葉線條比較凌亂，將邊緣重新勾線，線條中間交叉的部分擦去，做出白色剪影。背景也增加幾片深色草葉剪影，使層次更豐富。

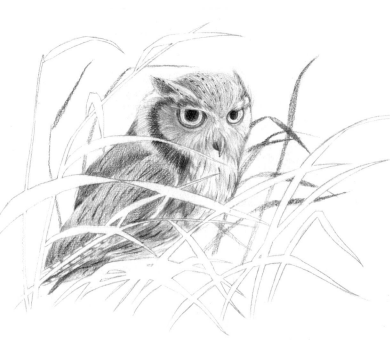

小　結

　　貓頭鷹的大臉佔據了身體很大部分，理所當然的是畫面重點。臉盤周圍的毛都是以眼睛中心為起點向四周放射排列，存在於眉弓的陰影裡。